U0139610

雲層之上

贾平凹

对话

武艺

贾平凹　武艺　著

GUANGXI NORMAL UNIVERSITY PRESS
广西师范大学出版社
·桂林·

云层之上：贾平凹对话武艺
YUNCENG ZHI SHANG: JIA PINGWA DUIHUA WU YI

出版统筹：冯波
图书策划：姚震西
书名题字：武艺
责任编辑：陈曼榕
营销编辑：李迪斐
责任技编：伍先林
书籍设计：彭振威设计事务所

图书在版编目（CIP）数据

云层之上：贾平凹对话武艺 / 贾平凹，武艺著. --
桂林：广西师范大学出版社，2021.4
　　ISBN 978-7-5598-3653-3

　　Ⅰ．①云... Ⅱ．①贾...②武... Ⅲ．①绘画评论－中
国－文集 Ⅳ．①J205.2-53

中国版本图书馆 CIP 数据核字（2021）第 042644 号

广西师范大学出版社出版发行

（广西桂林市五里店路 9 号　邮政编码：541004）
　网址：http://www.bbtpress.com
出版人：黄轩庄
全国新华书店经销
雅昌文化（集团）有限公司印刷
（深圳市南山区深云路 19 号　邮政编码：518055）
开本：787 mm×1 092 mm　　1/16
印张：13.75　　字数：107 千
2021 年 4 月第 1 版　　2021 年 4 月第 1 次印刷
定价：88.00 元

如发现印装质量问题，影响阅读，请与出版社发行部门联系调换。

武藝

采茶歌　45.5cm×69.5cm　纸本水墨　2017

采茶歌　45.5cm×69.5cm　纸本水墨　2017

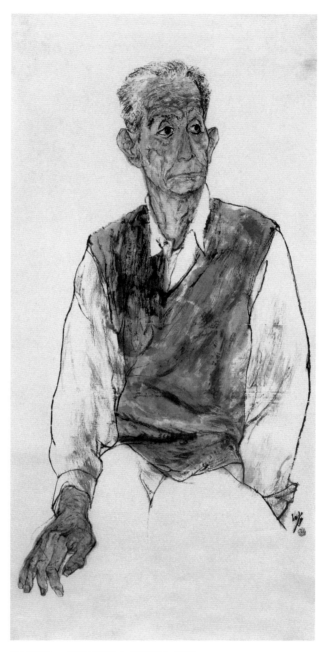

老人肖像之一　136cm×68cm　纸本水墨　1988

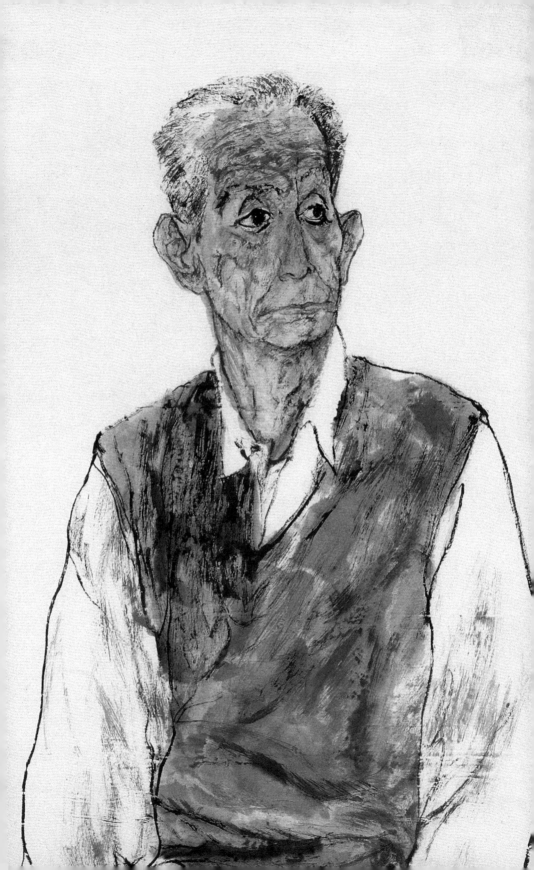

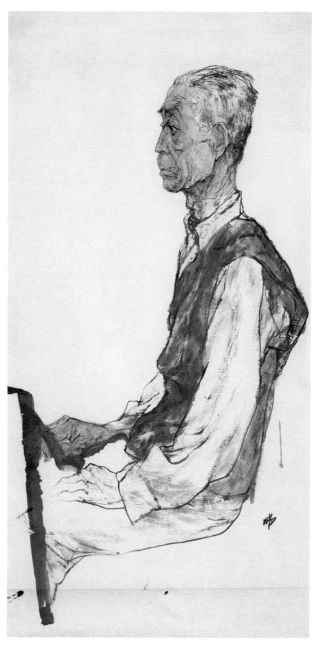

老人肖像之二　135cm×65cm　纸本水墨　1988

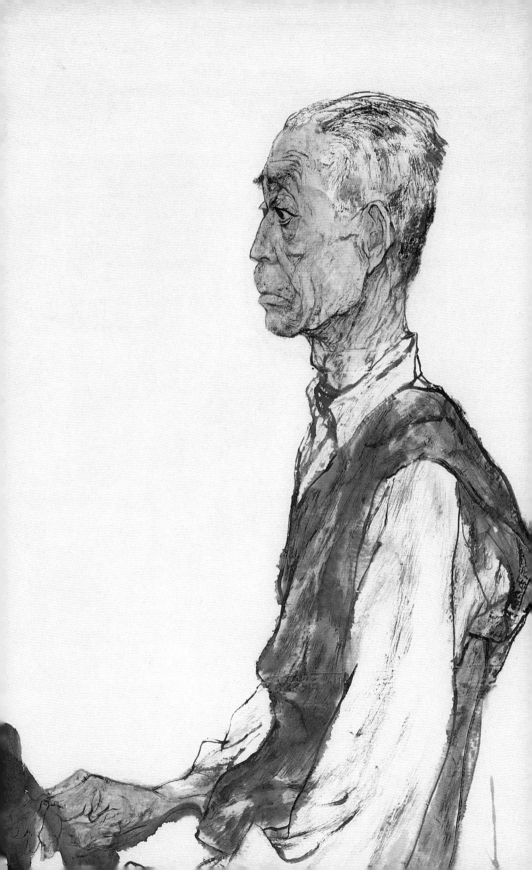

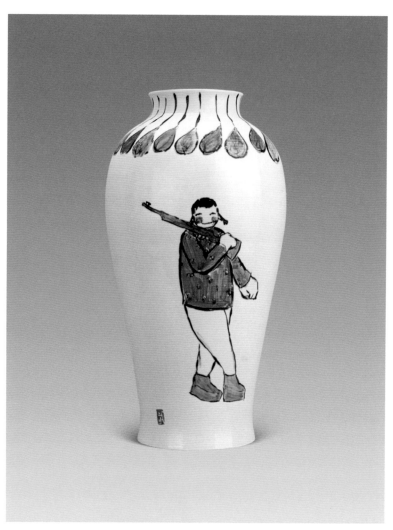

景德镇街上摆摊射气球的女人　瓷器　2001

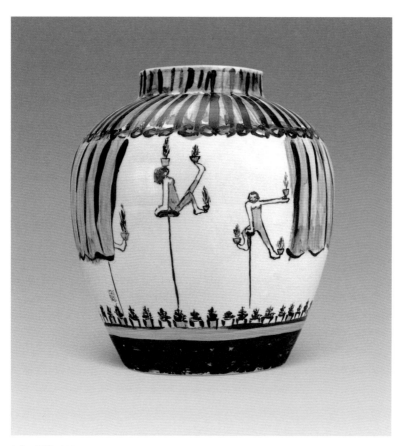

杂技　瓷器　2001

节日之四　137cm×68cm　纸本水墨　2002

马展 陶 2003

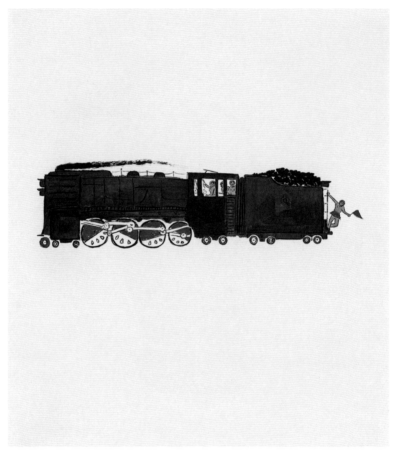

新马坡组画　177cm×144cm　纸本水墨　2004

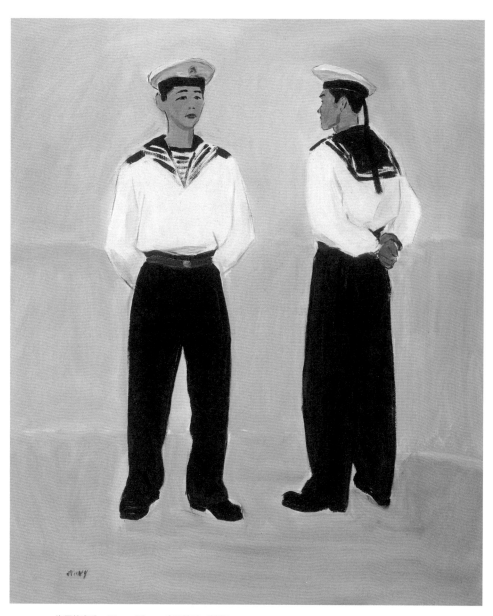

海军航空兵　60cm×50cm　布面油画　2005

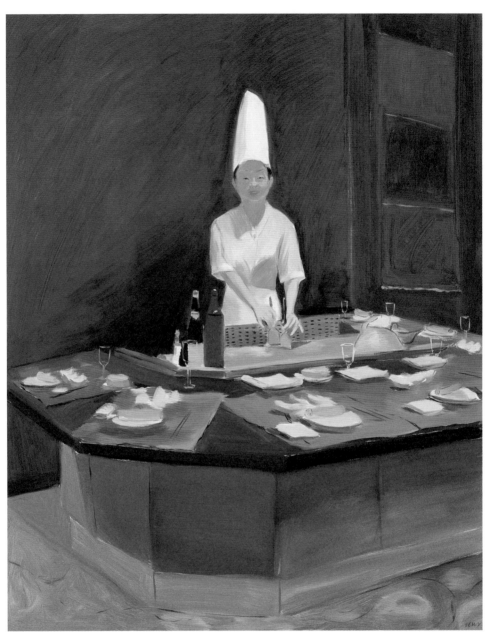

厨师长　100cm×80cm　布面油画　2006

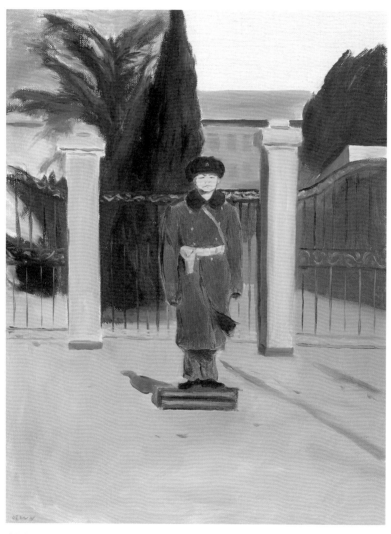

哈萨克斯坦大使馆　40cm×30cm　布面油画　2008

教官　138cm×68cm　纸本水墨　2006

显微镜 140cm×70cm 纸本水墨 2006

美人　133cm×66.5cm　纸本水墨　2006

在树下晨读的女游击队队长　雕塑　2007

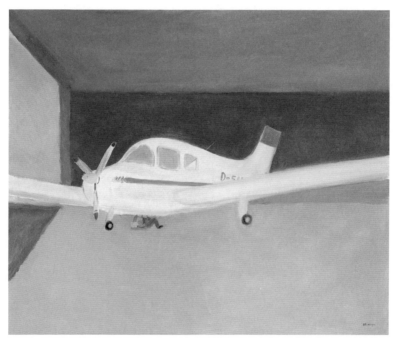

Ringheim 小型飞机场　50cm×60cm　布面油画　2007

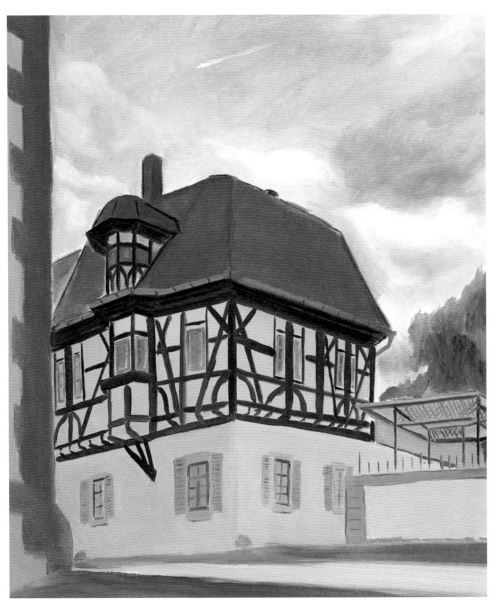

Pfaffengasse 街　60cm×50cm　布面油画　2007

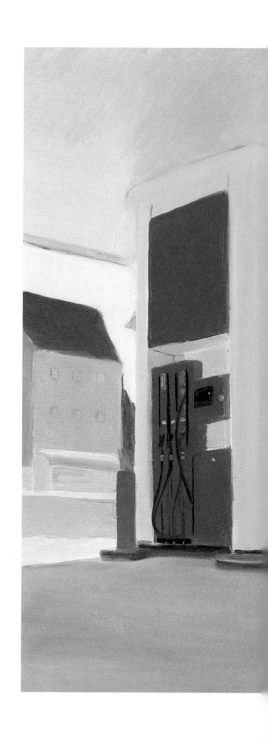

Aral 加油站（Hanauer 街上）
50cm×60cm　布面油画　2007

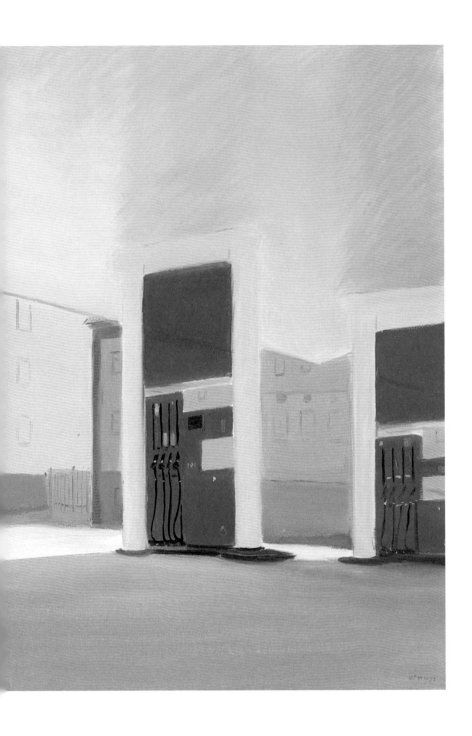

桃花园 198cm×98cm 纸本水墨 2008

左宗棠凯旋图　18cm×10cm　纸本水墨　2005

渡　198cm×98cm　纸本水墨　2008

横须贺港 14cm×21cm 纸本墨笔 2009

京都市中京区妙心寺道　39cm×27cm　纸本铅笔、水彩　2012

下京区寺町通　39cm×27cm　纸本铅笔、水彩　2012

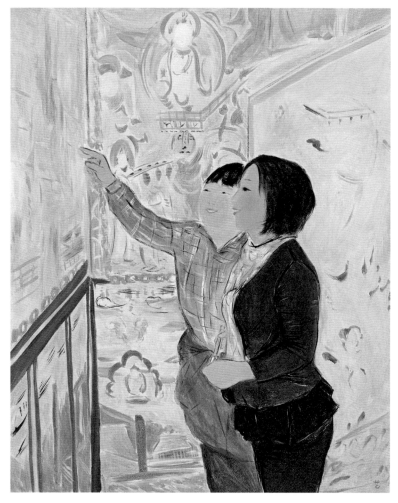

临摹工作的开始 50cm×40cm 布面油画 2010

菩萨　50cm×40cm　布面油画　2010

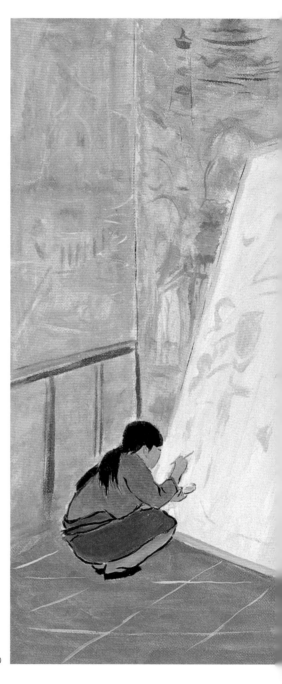

正在临摹　40cm×50cm　布面油画　2010

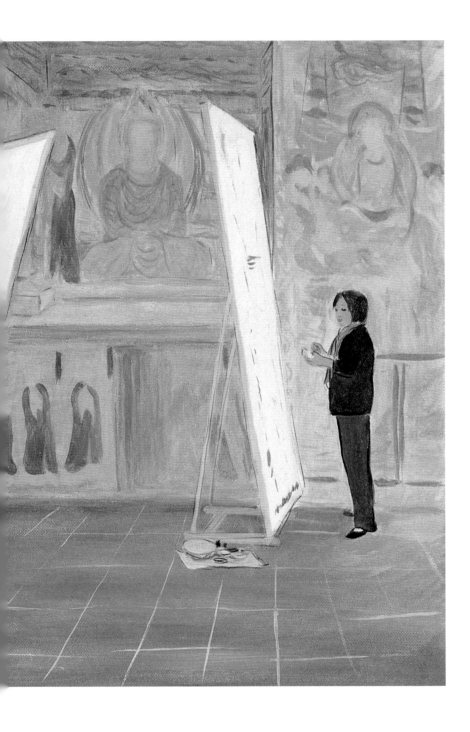

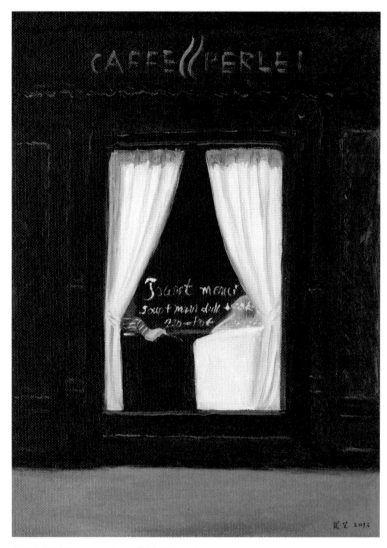

CAFFE PERLEI 31cm×22cm 布面油画 2013

小憩　30cm×23cm　布面油画　2013

羞涩　50cm×40cm　布面油画　2013

父与子　32cm×22.5cm　布面油画　2013

钱
陈
群
像

先贤像传之十三 —— 钱陈群像 35cm×31cm 纸本线描 2013

孫原湘像

先贤像传之三十四 —— 孙原湘像　35cm×31cm　纸本线描　2013

眷属之一　66.5cm×44.5cm　纸本水墨　2014

眷属之二　66.5cm×44.5cm　纸本水墨　2014

双身曼陀罗　66.5cm×44.5cm　纸本水墨　2014

西湖人物志册页　22.2cm×37cm　2015　武艺书，卢平刻

錢塘霸迹

錢鏐王

壯志常留劍指吞吳越中

西湖人物志册页　22.2cm×37cm　2015　武艺绘，卢平刻

春露之一　34.5cm×46cm　纸本水墨　2016

春露之二　34.5cm×46cm　纸本水墨　2016

十方所有諸國土　悉入毛孔无有餘

一切毛孔刹无邊　於彼普現神通力

一切諸佛所開演　无量方便皆隨悟

說諸如來所不說　亦能解了勤修習

遍滿三千大千界　一切魔軍興鬭諍

所作无量種種惡　无礙智門能悉滅

如来或在諸佛刹　或復現處諸天宮

或在梵宮而現身　菩薩悉見无障礙

佛現无量種種身　轉於清淨妙法輪

乃至三世一切　劫　求其邊際不可得

寶座高廣最无等　遍滿十方无量界

種種妙相而莊嚴　佛豪其上難思議

抄经　42cm×70cm　纸本墨笔　2017

莫高窟九层楼　50cm×40cm　布面油画　2010

谷雨三月中運主少陰二氣時配手太陽
小腸寒水每日丑寅時平坐換手左右舉
托移臂左右掩乳各五七度叩齒吐納咽
漱

修真图之六·谷雨　45cm×70cm　纸本水墨　2018

夏至五月中運主少陽三氣配手少陰
心君火每日寅卯時跪坐伸手义指屈
脚換踏左右各五七度叩齒納清吐濁
咽液

修真图之十·夏至　45cm×70cm　纸本水墨　2018

55

菩萨　90cm×70cm　纸本水墨　2018

应真图 136cm×68cm 纸本水墨 2020

春韵图　136cm×68cm　纸本水墨　2020

梦春图　136cm×68cm　纸本水墨　2020

绿珠　136cm×68cm　纸本水墨　2020

福禄寿　180cm×97cm　纸本水墨　2020

福禄寿　136cm×68cm　纸本水墨　2020

吉祥图　136cm×68cm　纸本水墨　2020

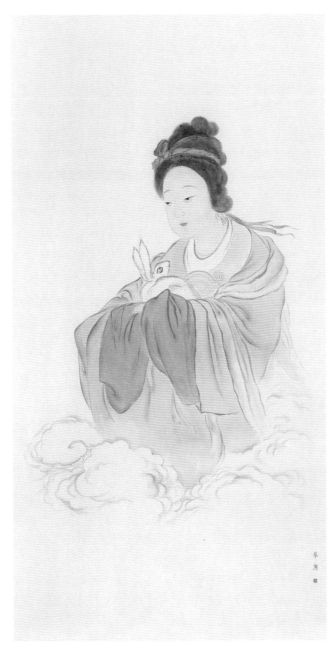

玉兔嫦娥　136cm×68cm　纸本水墨　2020

武艺

一九六六年生于长春市。
现为中央美术学院教授，壁画系第四工作室主任。

自一九九四年开始，其作品展览于中国美术馆、佩斯北京、香港艺术馆、德国国家美术馆、德累斯顿国家艺术收藏馆、汉堡美术馆、哥廷根美术馆、法国巴黎卢浮宫、英国萨奇画廊、新加坡国家美术馆、日本福冈亚洲美术馆、美国托伦斯艺术博物馆、马来西亚国家美术馆、东京艺术大学、克罗地亚萨格勒布当代艺术博物馆等国内外重要美术馆及艺术机构。

作品编入《当代中国美术二十年启示录》(1998)、《中国·实验水墨二十年1980—2001》(2001)、《中国油画百年史》(台北艺术家出版社，2002)、《实验水墨回顾1985—2000》(2005)、《越界：中国先锋艺术1979—2004》(2006)、《中国新艺术三十年》(timezone8，2010)、《ChineseInkPaintingNow》(timezone8，2012)、《灰色的狂欢节：2000年以来的中国当代艺术》(2013)、《中国当代艺术史》(2016)。

著有《武艺作品》(1999)、《当代艺术家生活与创作·武艺》(2001)、《今日中国美术丛书·武艺》(2002)、《线描》(2003)、《武艺水墨画集》(2004)、《大器丛书·武艺》(2004)《逸品图册》(2005)《巴黎日记》(2005)《好画家书系·武艺》(2006)、《德国爱莎芬堡组画》(2007)、《中国画23家·武艺卷》(2007)、《武艺水墨画集2004—2008》(2008)、《大船》(2009)、《武艺》(timezone8，2009)、《复兴路9号》(2009)、《逗留》(2010)、《那些地方》(2011)、《穿行》(2012)、《中国艺术家年鉴·武艺卷》(2012)、《布拉格之夏》(捷克版，2013)、《游于艺》(2014)、《逍遥游》(2014)、《心律集——武艺》(2014)、《先贤像传》(2015)、《游于艺·敦煌》(2015)、《西湖》(2015)、《道德经·武艺》(捷克版，2016)、《布拉格》(2016)、《溯源——二十四孝图》(2016)《采茶歌》(2017)《淡淡的我》(2018)《修真图》(2019)等多部个人旅行日记及作品集。

武藝

平凹

〈对话〉

武艺：贾先生好，距上次见面数来有九年时间了，时间过得真快，您仍然很精神，手很有劲，气色很好。今天的这件衬衫很漂亮。

贾平凹：欢迎你，武艺。我昨晚改稿子，今天早上五点睡的。

武艺：要不您再睡会儿，我下午来。

贾平凹：不用，没关系，已经休息了五个小时了，我常常是这样。没问题。上次你好像是从敦煌来的西安，还有你的家人。

武艺：是的，那年春天，我在敦煌住了近五十天，临回时，全家来敦煌。我母亲曾在二十世纪八十年代初到过敦煌，那时，看壁画很方便，她在洞窟里临摹了许多精彩的壁画。这是她第二次来敦煌。我父亲是第一次来，很激动！我小孩那时不到六岁，对绘画很着迷，一进洞窟就画个不停。后来他上小学三年级，语文课本上有您的照片，他跟同学说，这个大作家我认识，我们还一起吃饭和照相了。同学都说他吹牛。上次咱们晚餐时还有郑全铎先生、庆仁兄、范超夫妇。

贾平凹：哈哈，时间过得太快，都是将近十年前的事了，我是在你之前去的敦煌，是坐部队朋友的车去的，待的时间很短。我记得当时问过你：怎么住了那么长时间？

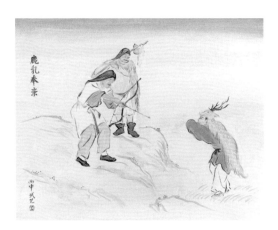

鹿乳奉亲　武艺　40cm×50cm　布面油画　2016

武艺：那时在敦煌除了临摹壁画，还画了在敦煌工作的人们及莫高窟周边的风景。那里还有我的大学同学和一些老朋友。原来没想住这长时间，但总有一些感觉好像没有表达出来，所以订好的返程车票，到走那天特别不情愿，看着完成的画，心里慌，有些烦躁，想想还有些内容没能完成，说是下次再来，其实几年一晃就过去了，下次再来又不知是什么时候，创作的感觉肯定是断了，于是便让朋友开车带我去火车站，改签了车票，立马心里高兴、踏实多了。于是，反反复复，改签了四次。

贾平凹：你的这感觉，我能体会得到，写作也是一样，需要一气呵成，中间不能断，断了，气就接不上了。后来我看过你画敦煌的书——《逗留》，里面都是油画，内容很多，打破了人们以往关于画敦煌的认识，过去画家去敦煌主要是临摹壁画，你除了画壁画，还画了许多关于敦煌的现实生活。

武艺：我们面对传统和现实时，现实的生命状态时常更吸引人，更能打动人。二十世纪五十年代初，常书鸿先生在敦煌临摹了许多经典的壁画，同时也画了关于当时人们在敦煌工作和生活的作品，这两部分内容构筑了常先生的艺术高度，非常令人感动！为了向前辈老艺术家致敬，我在敦煌的写生作品也引用常书鸿先生相关作品的名称，如《临摹工作的开始》《正在临摹》等。

贾平凹：敦煌前辈的精神高度是后人难以企及的。我没画过油画，但我很喜欢常书鸿先生在法国画的油画，很年轻就画出了地道的油画，非常了不起！他回国后画的油画又很有二十世纪五十年代中国特有的风俗，有一张好像画的是一位半裸的女人，画得很厚重，很朴实，也很真实。

武艺：您对油画也很在行，讲得很专业。那一代中国的艺术家都有着丰厚的传统文化修养，又有着在西方留学的经历，对东西方文化有着极好的平衡感，在表达上都很自信，他们的画现在看还很有现代感。

贾平凹：那代人还是厉害。他们在对西方的态度上与现在有很大的不同。

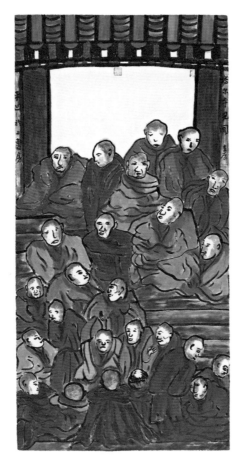

贾平凹

武艺: 这是我第二次来上书房拜访您，上次是全铎先生带我来。这次书房的内容又丰富了许多。当时看了您的作品原作，非常震撼！智慧的内容、直抒胸臆的笔墨表达、淳朴厚重的气息扑面而来。虽然有些作品在出版物上见过，但与原作还是有很大的区别。关于原作与印刷品的关系，我与西川先生有过这方面的探讨。他曾说："我去故宫看展览，展品挂在或摊在眼前，但我所有关于它们的知识都是之前从印刷品当中获得的，读原作才觉得这是个真东西，它的丰富性要远大于印刷品。"

贾平凹: 是的，现在印刷技术已非常成熟，全世界的人们还要千里迢迢、不辞劳苦地奔赴各地拜读原作。原作所富含的信息量是印刷品无法比拟的。

武艺: 从另一个角度看，印刷在文本中的作品也因此有了另外一种美感。

贾平凹: 不像你们专业画家，我这些年出版的画集比较杂，因为精力主要还是在写作上。有些画已不在手里了，当时留下的图片有些也不清晰，所以书的质量也参差不齐。

相馬圖

壬午冬 平山

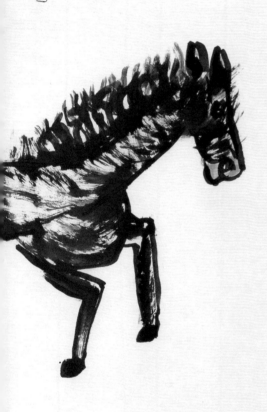

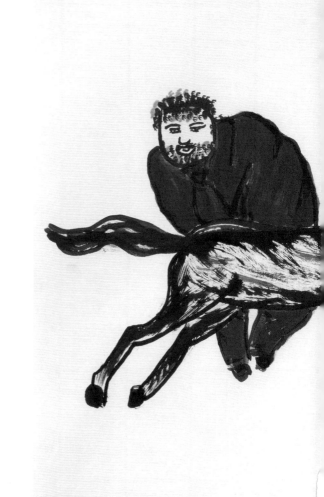

武艺：这些并不影响人们对您作品的欣赏和喜爱。我觉得河北教育出版社出版的《当代名画家精品集——贾平凹》画集，人民美术出版社出版的《海风山骨——贾平凹书画作品选》，怀一策划、新世界出版社出版的"写写画画书系"《平凹文墨》等在业界已有着广泛影响。美术学院的学生在低年级时还不太能读懂您的作品，因为这个时期他们接受的是基础的素描写生训练，思维方式都是立体的，对作品的立意、对如何依据想象画一幅画都很少有涉猎，不排除有学生离开模特画自己的画，但用毛笔在宣纸上创作就更难，更少了。随着年龄的增长，他们的眼界在提高，思维也在扩展，学生们在毕业或读研究生时会慢慢喜欢您的作品，而且这种喜欢是发自内心的。

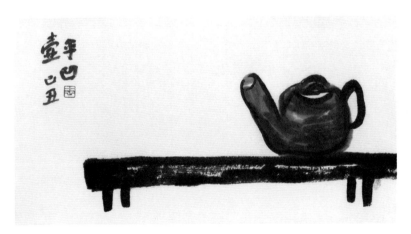

贾平凹

贾平凹：来来，先吃点水果。抽根烟吧。

武艺：给您点上。

贾平凹：老郑，你把茶杯洗洗，咱们喝茶。

武艺：给您带来一套雕版册页《西湖人物志》，我勾的线描，桃花坞的雕版师卢平刻制。

贾平凹：好着呢，你要不说，我以为这是古书。

武艺：二〇一五年秋，银座美术馆的年度展以我的个展"西湖"为题，展出了我创作的三组作品：油画《西湖十五景》、水墨《西湖山水志》、雕版《西湖人物志》。其实这是一次命题创作。大约二〇一二年，寒碧先生与我谈起杭州，谈起西湖，话语间能感受到他对西湖有很深的情感，时至今日，他一有空就会到杭州住上几天，寒先生希望我以《西湖》为题创作一组作品，我说，我很荣幸您信任我，这是我的第一次命题创作，希望给我充分的时间去体会。寒先生说，那就用三年时间来创作吧。

贾平凹：我这里有寒碧先生主编的《诗书画》杂志，我认为这是目前中国最好的、最有收藏价值的杂志，水准非常高，其中有关西方近现代哲学以及中国传统画论的文章对我很有启示意义，其中有对你不同时期、不同内容及风格的作品介绍，看来寒碧先生非常欣赏你，理解你，支持你。他的格局非常大，古今中外的文化现象都有涉猎，很了不起，思考的深度通过杂志都呈现出来了，这是这个时代难得的，也是最需要的东西。

武艺：可以说寒碧先生将全部的心血都投入到《诗书画》上了，他有时校对稿件接连几天不睡觉。杂志印出来只要有一点点瑕疵，他都会深感不安与自责。寒先生对人非常善良，某种意义上说，他是一个完美主义者。

贾平四：做学问是要这样，遗憾的是我还没见过他本人。

武艺：寒先生现在上海，复旦和同济两校聘他做客座教授。他通晓古诗文，二十几岁就在香港大学教授古典诗词。我曾问过他的求学经历，他说，他没有读过大学，是童子功，从小在天津跟一位老先生学习古汉语。他现在还是《现象》丛刊和《山水》丛刊的主编。

贾平四：期待看到他的新杂志，寒碧先生是天才。

武艺：寒碧先生在上海创办了巽汇艺术空间，今年一月，首展是我的个展"修真图"，当时我给您发了邀请函。

贾平四：是的，我本应该去的，只因到了年终省作协会多，一月十八号已通知省纪委来检查，接着开考核会、党内生活会，实在无法走开。

武艺：寒碧先生做学问非常严谨，由于我的疏忽，创作这套《西湖人物志》时，文字中出现繁体字与简体字并存的情况。记得当

时在苏州桃花坞卢平雕师的工作室，同行的有邵宏先生、岩城见一先生、武将。寒先生说这个字要改成繁体字，我存着侥幸心理说，版已经刻好，恐怕改不了了。其实我心里觉着繁简体共用也没什么。寒先生没吭声，掀开门帘走了出去。不多时寒先生返回屋里，脸色非常难看，冲着我很严肃地说，必须改，否则过不了我心里这道坎。

贾平凹：现在看这套雕版就完美了。

武艺：创作过程中，寒先生一再强调要把那个"古意"表现出来，不要考虑现代，虽然你是现代人。

贾平凹：对，这不容易，这就有收藏价值了。明代的陈老莲与雕师项南洲也曾合作过雕版人物画，这是我们祖先很独特、很重要的一个传统。

武艺：卢平雕师是桃花坞传人，中央美院曾调他来主持传统木刻工作室，他很勤奋，几乎每天都在工作室工作到很晚。但在现今时代，选择学习传统木刻的学生相对较少，学生们似乎更喜欢丝网版画、铜版或石版。

贾平凹：这里面就存在如何理解、学习和传承传统的问题。

武艺：时代变化太快了，丰富多彩，形式现代了，但中国人的内心审美始终同前人有着千丝万缕的联系，包括思维方式。我们正处在农业文明向工业文明转化的过程中，现在发生的事其实在以前都发生过。

贾平凹：不是有句老话：太阳底下无新鲜事吗？世上的道和理其实古人都说过，也都说透了，后人只是不停地解释罢了。如何解释，这当然又牵扯到地域，地域的山水、气候、物产，又由此产生文化的不同，思维方式和观看习惯的不同。我常想，我们现在的思维，好多还都是农业文明的思维，也就是"农民意识"。《西湖人物志》印了多少册？

武艺：一共印了五十套，因北京空气太干燥，都是在苏州装裱的，做得比较慢，上墙时间长些。这些册页现在放到任何地方都会很平整，裱画的周师傅很敬业，用最传统的方法来装裱。

贾平凹：这很重要，"三分画，七分裱"，裱画师应对传统的技艺程序有敬畏之心，要心静如水，不急不躁，这是对画家作品最好的尊重。

武艺：您说得太深刻了。很有意思，这么多年我对您书法与绘画的体会，也是经历了一个逐渐积累与深入的过程，好像隔一段时

间读您的绘画和书法会有不同的感受与收获，并不断地引发我的一些思考，好像机缘也到了，特别想向您当面请教。因为从我个人的绘画经验来讲，是一直受美术学院的专业教育，毕业后又留校任教。时常会想，我画画，还教人画画，就像您，您写小说，还要教人写小说，是不是一件很相悖的事？在上美院前，也是随父母学习很严格的绘画基本功，即使在现阶段，想自由表达的时候，多年积累的绘画基本功仍然在画面背后起着支撑作用，我也很享受这种表达的过程，觉得技术在绘画过程中仍占有很重要的位置，它可以帮助我、满足我对事物表达的欲望。然后特别想了解您对绘画的见解，因为我也跟我的学生不时地探讨您的绘画。这在一个专业院校里面，好像他们对您绘画的理解要有一个过程，就像前面我提到低年级的学生不太看得懂，到毕业时候跟我说，武老师，您三年前讲贾平凹先生的画，我现在渐渐读懂了，还有的学生可能隔五六年之后，他们买您的小说来读，说画也能看懂了。所以，我觉得您的这个现象在中国、在当代，可能对未来都会有影响。因为我们还属于美术圈子，这里有很多的规范，而您作为中国重要的文学家，您的书法与绘画作品的独特魅力与您的文学作品一样显得越来越重要，这种重要性与影响力不是今天才有的，几十年前，您的绘画与书法作品一问世，即在美术界引起反响。我在美术学院教学，在我的教学主张里面绘画是可以自由去表达的，但最有意思的其实是"限制"与"自由"之间的表达，这里有一个"度"的把握。您是了解中国整体教育现状的，包括艺术教育在内，它其实有固化的因素在里面。

贾平凹：聊得好像一下严肃起来了，因为我原来一直有个观念，首先你是我特别欣赏的画家，再次见面特别高兴。记得应该是二〇〇六年，我看到你编写的《线描》，喜欢书里面你画的马，其实马不太好画，但你画的与别人不一样，将马人格化，很独特，笔法生动，也很强烈。我便在书的扉页上写道：武艺属相为马，固爱画马，喜举重若轻之功，故有其惊鸿一瞥之笔法。

武艺：当时全铎先生将您题字的复印件寄来，我很惊喜，也很兴奋。

新马坡组画　武艺　83cm×96cm　纸本水墨　2004

贾平凹：我不主张文学艺术分得那么清，什么专业不专业的，一切都以作品说话。谁说写小说的就不能写散文写诗，谁又规定搞书画的不能写文学作品，有人说我不该到书画行业吃他们的饭，说这话的一是他肯定不自信，他肯定不是好的书画家；二是我也了解了一下，是有人来向我白要过字，我没写，他就骂娘了。人性里有羡慕，羡慕发展到嫉妒，再发展到恨，什么事都可以发生。现在还有一种现象，就是有人写文章骂我，文章中要加许多我的书法，但那些书法压根儿就是假的，或许正是他伪造的，通过写文章把假字洗白，就像洗黑钱一样。

我是书画圈外的，我从没有想过做书法家、画家，但我对书画的喜爱是从小就有的，一方面小学里有写字课，从小就临帖，另一方面也是最重要的，书画是人的生命中本来就有的东西，只是多和少、开掘不开掘的问题。我从小对书画特别爱，可能是生命中这种东西多些。小时候我的毛笔字和绘画就在小伙伴中很突出。我现在还在给人说：如果我不搞写作，我肯定去搞书画。但写作是我后来更喜爱的事，所以书画就变为次要的了。种麦子除了收获麦粒，还有麦草，这就是我现在的状态。首先我写作，什么事都不能阻挡我写作，然后业余搞搞书画。这不是说书画比文学低，不是的，这是根据我本人的实际情况而选择的。我常说，写好汉字，先是把一句话、一段话、一篇文章的意思表达清楚，词能达意，再就是把字写好，这是最起码的，两者也是统一的。两者统一是它们审美是一样的，最高境界是一样的，仅仅是形式不同罢了。看到你的画之所以激动，觉得你是画家也应是作家和诗人，觉得在中央美院还有这么个人，稍稍颠覆了我对学院派的

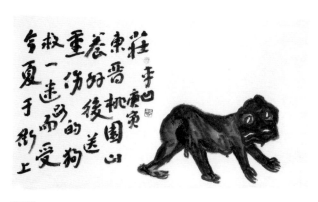

贾平凹

看法。现在有些人也写写所谓的古词,以为就有了传统的继承,那不是的,关键要看思想的、艺术的境界,思维没变,文学观、艺术观没变,那些古词也写不好,反倒有一种酸腐气。再谈我吧,我在写作之余搞字画,我觉得这极正常,也本分呀。我不解的是,当我的字画有人来买,便有一种声音说我不该搞字画,把他们的饭吃了。这是什么怪论?

武艺: 您说的这个现象很普遍了,许多介绍近现代书画家的文章,里面的配图都是假画,时而也有放一两张真迹的,真假混合在一起,有些就全是假的了,虽说中国历史上书画造假由来已久,但现在这种现象已经是毫无底线,非常拙劣了。时代进步与道德规范并不成正比。还有就是将假画印成画册,然后办展览,使人们误认为经过展出及著录的画就是真迹。

贾平凹：我没有参加任何书画协会，我不是会员。我搞书画纯粹是兴趣所至，文学和别的任何艺术在根本性上是一致的，但各自独立，谁也替代不了谁。有些东西无法用写作表达出来，我就写书法、画画，书法、绘画和写作对我来说是互补的。这种互补我知道它的好处。但文学对于我来说是第一，为了保证第一，别的我都可以舍弃，所以从这点讲书画可以算余事。对待余事，我多少有些玩儿的意思。虽然书画有人买，卖出几张得到的钱比我写一部长篇的稿费还多，但若我正在写一部长篇，写到要紧处谁来买书画作品我都会拒绝的。我甚至想，书画能卖钱是不是上天给我的一种补偿？因为写书是很难养家糊口的，可能也是这种补偿的想法使我虽把搞书画当作余事，却不敢轻佻，越发要认真对待。我的书法作品虽也有重复的内容，但尽力要让它不一样，在情绪上、节奏上、结构上、线条上一定要有我的东西，尽量常写常新。而绘画，没感觉、没想法、没冲动，我是绝不画的，也从来不重复。总之，书画于我是兴趣，它对我的文学创作有极大益处，我虽是玩儿的状态，但真正到了书画创作时又是敬畏、认真的。从我的角度讲，文学、书法、绘画，是有区别的、又是完整统一的，你能说头脑重要，还是心、肝、肺重要，还是胳膊、腿重要？

武艺：您刚才说的这点很重要，就是您对书画是爱好与兴趣，觉得有意思，乐在其中。您讲的这种玩儿的状态，绝非字面上理解的这么简单，您的作品看似不经意，背后却有着严谨的思考方式，它是理性的，是反复推敲、反复琢磨的结果，这也是对专业画家触动最大的地方。任何专业一旦成为职业后，不可避免地会出现麻木和重复，当然，人的一生不断重复做一件事是了不起的，也可以说是伟大的，关键是看做的事情的质量如何。人们也已认识到从事绘画初心的重要性，便重新去寻找，但恐怕就不是寻找的事了。您的书画实践也有几十年了，但作品仍然保持着鲜活的状态，而且所有作品的立意、构图、造型、笔法都不雷同，每一幅作品都有其独立性，也许与您丰厚的文学储备有关，在我看来，您的每一张画的主题都可以成为一部小说的主题，"文学与绘画"这么大的一个命题在您这儿已经很自然地呈现出来了。

贾平凹：前十年说社会腐败也行，说物质特别丰富也行，那时候字画市场特别好，如果纯粹靠写作那都是穷人。全国写得最多的，除网络作家和一些儿童文学作家外，我是写得最多的，而且我的稿酬也是最高的，我知道我能拿多少钱，我可以想到别人比我更糟糕，更拿不来钱。字和画能卖钱的时候，实际上我画卖得特别少，因为我画得少，画出来还舍不得卖。卖一些字画可以使你的经济相对独立一些，独立以后你就能一心干你想干的事。比如现在要养家，老婆、孩子需要花钱。没有钱的时候，一个煤老板、石油老板说你给我写一个传记，把我的家族好好写一下，我给你五十万块钱，我肯定就写了。但是现在你跟我说，给你一百万元，你给我写一本书帮我宣传，我肯定不写，觉得没意思，浪费我的时间，浪费我的才华。我现在经济独立了，卖了字画也有钱了，谁叫我也不去，我坐在家里，我想写什么写什么，写得好与坏是另外一个事情，起码我喜欢。

武艺：文学这块儿我不了解，您字画的市场状态肯定与大的书画市场状态有关，但又有其特殊性，在外界看来，您的作品属于名人字画，有时并不受市场的制约。在近四十年的过程中，书画市场曾经有过近似疯狂的状态，估计全世界的艺术家都在嫉妒中国艺术家，这与整个国家的特定时期的经济发展、体量、需求、思维方式都有关系。随着国家各个方面的完善，书画市场也进入了调整期，从前那种冲动、混乱的现象应该是一去不复返了，收藏也变得相对理性，从长远看，是件好事情。

贾平凹：改革开放以后在文学上叫新时期文学，不知道在绘画上叫新时期绘画还是什么，可能也类似这个吧。中国的改革开放使经济得到了极大的发展，其实最重要的是人的观念变化。在我的记忆中，首先是在绘画上引进了西方的现代主义，然后才到音乐、戏剧、文学。我接触西方现代主义就是从美术开始的，那时知道了印象派、结构派、野兽派等，眼界大开，惊奇不已，很长时间都在收集、阅读这方面的书籍。接着，和中国当时的作家一样，疯狂地阅读外国现代文学作品。这如同一条河流过了这块土地，它呼啸而来，夹着泥沙、浮柴而来，在冲刷着，在滋润着，却也在改变着这块土地。

武艺：那时有星星画派、伤痕美术，到一九八五年前后就是"八五"新潮美术，当时美术是艺术里面最敏感，走得最超前的。记得崔健在二十世纪八十年代初常常出现在中央美院。

贾平凹：当时的整个社会都在模仿、翻制西方，这可以说是一场放眼世界的革命，大革命，中国太需要这样的大革命了。虽然当时还都在模仿，这是必然的过程，只有在模仿中学习、借鉴、思考，才能让我们知道我们的差距，才能让我们知道我们应该怎么办。

武艺：从某种意义上说，近四十年来的当代艺术也有着对西方现代艺术模仿、思考与理解的过程，尤其"八五"新潮美术，模仿的痕迹更重些，但这其中也有有意思的作品，就是用西方具体的创作方法来表现中国人的现实状态。我在东京的日本国家博物馆看过一个展览，是关于日本现代美术与西方艺术的关系的，其中就涉及模仿、借鉴这些内容。有一个展厅，里面的油画是日本从十八世纪末到二十世纪初去欧洲留学画家们的作品，打眼望去，以为走进了意大利乌菲齐美术馆，已经不能说是模仿，几乎是乱真。日本人说，当时的人们看到这批画后，就知道现代日本画怎么画了，也就是说该怎么画还得怎么画。日本有个现象很有意思，就是明治维新后，许多东西都在改变，唯有日本的美术传统被完整地保存下来。他们对西方的态度与我们不一样，我们是一直在想融合的事。包括周作人当时受日本文学思潮和十九世纪末英国文学思潮的影响，再如竹久梦二与丰子恺的关系。中国古人将模仿、借鉴称为传承，作品是讲出处的，并不妨碍你在当下的地位。

贾平凹：原来有一句话叫"各领风骚几百年"，可在二十世纪八十年代，中国小说界却成了"各领风骚三五年"，就是说新人辈出，新写法层出不穷，今天冒出个你，明天你没有了，冒出个他。变化快，墙头不停地换霸王旗，实际上是一种革命的现象。不停地学人家，逐步地走向独立。

武艺：就像日本的汽车发展史，是在极高的效率下完成了从模仿、借鉴，到创立自身品牌的过程，现在日本本土和中国香港的出租车有很多二十世纪六十年代生产的丰田四门轿车，为了维护车的正常运行，丰田车厂将这批车的生产线完整地保存到今天。我们现在的高铁，最初学日本、德国、法国，在极短的时间内整合出了适合我们自己的高铁，像这次来西安，四个多小时就到了。就是全国的高铁站建得全都一个样，从上车到下车都一个样，只是站台上的牌子的地名不一样，感觉是到站了。日本的新干线机车的车头每个都不一样，据说是手工敲出来的，颜色、造型都不一样，从站台上看驶过来的新干线的车头很惊奇，这可能源于对工业文明的理解不一样，我感觉虽然现在的城市化进程很快，但还是在农业文明向工业文明的转化过程中。

贾平凹：中国人对待土壤的观念不太一样，对待现代的观念也不一样，这里面很复杂，直接或间接影响到当官的、做工人的、做农民的、写字的、画画的等的思维方式和做法。唯有一个艺术门类它永远不动，或者是变动不大，就是散文。有这样一个现象，二十世纪五十年代写过散文的那些名家到了九十年代初、九十年代中期仍然是名家。这就证明散文这个行当里不革命或者革命的少。那些人人都知道的著名散文家，但问某某到底写过什么，谁又都不知道，我估计书画行业里面也有这样的现象吧。

武艺：您讲的这个在美术界是很普遍也很有意思的现象，二十世纪五六十年代成名的画家的作品，现在看有的还是很精彩，也很经典，而且都是二十几岁时创作的，如果以相同年龄的作品质量来看的话，现在的画家远不及他们，其实这些画家并不是后来没有作品，他们也一直很勤奋，但是再也达不到从前的高度。我时常想艺术创作是需要长时间积累的，这种积累包括阅历、修养、眼界，等等，当然有了这些前提可以创作出好作品，但往往艺术创作中的积累呀，修养呀，与我们平常讲的还不太一样，有些说不清的东西，此时，灵感、天分也许变得异常重要，作品不是孤立存在的，也要讲天时、地利、人和，就是社会与作品之间的协调与接纳关系。我时常感觉经典不是积累出来的，有时一出手就是经典。

贾平凹:随着改革开放,中国不管政治的、经济的、军事的、文化的、科技的,任何行当,你不接纳、借鉴和走向全球化,是没有多大出息的。现代意识对于我们搞文学艺术的尤为重要。我理解的现代意识也就是人类意识,大多数的人类都在想什么、干什么,怎样才能使社会进步、物质丰富,人又生活得自由、体面,就要向这方面靠近。改革开放以后,为什么向西方学习?西方有发达的大国,相比较来说,他们有很多先进的东西。现代意识也可以说是大局意识,你得了解整个地球上什么是先进的东西。这如同一颗黄豆,你看不出来它是不是饱满,颜色正不正,颗粒大不大,你只能把它放在一堆黄豆里才能看得清。当然,也不能理解为西方的什么东西都好,现代意识,有时坚守住一个东西可能也是一种现代。

武艺: 您对现代的理解很透彻。"坚守住一个东西可能也是一种现代"这句话很深刻。

贾平凹：当你在阅兵队列中的时候，强调你是一个兵，当你穿上校服出早操的时候，强调你是一个学生，而现代意识强调的是人，个人！我在一九九一年第一次去美国，有一个讲演，说过"云层上边都是阳光"的观点。我在没有坐过飞机之前，以为天就是日月星辰，刮风下雨，各种云彩，当我坐飞机到了天上，才发现所有的云层上边都是阳光。那么，我想到一个问题，所有的云层上边都是阳光，整个是阳光，那地球上因区域不同、山水不同、气候不同、饮食不同而形成的族类，变成一个个民族、一个个国家，而这些民族、国家上边各有了不同的云，这些云或许在下雨，或许在下雪，或许电闪雷鸣，或许下冰雹。如果你站在你的民族、国家上，看到的是你的民族、国家上边的云，你理解的天和这个世界可能就仅仅是你所看到的那种云，当然这种认识是有偏差的。现在说要表达人类的意识、现代意识，虽然你站在你的民族、国家之处，站在你的云层之下，但一定要穿过云层，看到云层之上是一派阳光，云层上面的境界是一样的。这样，你在下边写的云层是如何下雨，如何下雪，如何下冰雹，那才是全球性的东西，如果你没有意识到云层之上是阳光，你就不可能把你的云写准确，写真实，写得有意义。小说里不论你写什么样的故事，故事的背景必须有人类的意识、现代的意识，你写出的故事才可能有普适的意义。我也说过这样的话："意识一定要现代的、全球的，故事却写的是你国家的、民族的、个人的。"当你所写的人物的命运与这个国家、时代的命运在某一点上契合了、交结了，你写的故事就不是个人的故事，而是这个国家的时代的故事。

武艺：您说的"云层之上是阳光"的观点精彩呀，而且极有画面感，我手直痒痒，马上想把这个美轮美奂的景观画出来。

贾平凹：是吗？画家的脑子里首先是画面。你是大画家了，天才画家，我看到你的画，也读过你写的一些文章，比如《大船》里的文字量挺大，写得十分好。我也琢磨过，为什么武艺画的画和别人不一样，他脑子里怎么有那么多的怪想法，是不是绘画之外的修养高？仅凭我读过你的那些文章，我给人说，武艺如果不画画，他肯定会做一个优秀作家的。我一直以为画家还是要读些书、写写文字的，读过书的画家的画和不读书的画家的画还是分得出来的。

贾平凹

武艺: 所以您的绘画与文字的思维方式不可分，您的感受既敏锐细微，又有极强的哲理性，既是形而上的，又具有宇宙的大局观，这需要有敏锐的洞察力，又要有丰厚的人文底蕴，是写实的，又是虚幻的。当人们坐在飞机上望着窗外的云层时，或多或少都会有所感悟，当然，大多数时候是感叹生命存在的意义，尤其是飞机遇到气流出现颠簸的时候，但以您的视野却道出了大自然的奥秘，道出了世界与人类的本真，也是大自然的本真。在这样境界下产生的作品，无论是文学还是绘画，都很接地气，都是永恒的。

贾平凹: 我再说一个观点吧。有一种说法，"越是民族的越是地方的越是世界的"。我觉得这不准确，这必须有背景，背景就是我刚才说的云层上边都是阳光，首先你得有人类意识、现代意识，然后才是民族的、地方的。就拿民间剪纸来说，剪纸本身已经失去了它的存在价值，如果你现在还像过去那样剪纸，那能涵盖多大的对世界的看法，能有多大的艺术性？如果有，也不可夸大，也只能供像你这样的名画家或什么学术机构去吸收一点东西。音乐家去收集民歌都是为了新的创作，现在一些舞台上还出现唱陕北民歌的，歌手还常扎白毛巾、穿羊皮袄，我就觉得不伦不类。

武艺：您说的这个让我想起了二十世纪八十年代初期，中央美院成立了年画连环画系，后来改名叫民间美术系。为什么要成立这个系？那时刚刚改革开放，还没有艺术市场，所以不管是画国画的、画油画的、搞版画的、做雕塑的、做工艺设计的，凡是跟造型相关的，不管是专业的还是业余的，大家都在画连环画，因为可以出版，有稿费，可以养家糊口，于是不同专业的人都参与进来，风格也很多样，水平也很高，那种红火的场面我至今还记得，只是不可能再重现了。当时全国就有两本连环画期刊，一个是北京的《连环画报》，另一个是杭州的《富春江画报》，许多精彩的作品都发表在这两本杂志上。在此形势下，中央美院成立了这个系，还将贺友直先生从上海请来教连环画，贺先生在二十世纪六十年代创作的《山乡巨变》影响极大，太经典了，画面充满了戏剧性、幽默、怪诞、出其不意……他就像是一个导演，是位大天才！隔了二十多年，他又画了水墨连环画《白光》，也很经典。贺先生没有上过美术学校，完全是自学。他在中央美术学院住了不到两年的时间，便以不适应北京气候为由携夫人返回上海了。我想气候、地域、风俗习惯虽是其中原因，但我觉得最重要的，一是贺先生常年独自创作，在他的意识里是没有"单位"这个概念的，忽然进入体制内，与人打交道，一直没有适应，二是他内心肯定觉着这个连环画是没法教的，也不是教的事。

贾平凹：贺友直先生在二十世纪八十年代，也曾把我的短篇小说画成连环画，他画得真好，是大师级人物。

武艺：我的老师卢沉先生在中央美院教学了一生，晚年说道：其实画画这个事情，是既不能学，也不能教的。这句话道出了教与学的一个很深刻的思考。另外有一个有趣的现象：在美术学院教了一辈子画的老先生，几十年如一日地在课堂上讲基本功啊，塑造啊，哪个同学色彩感觉好啊，哪个同学画得不结实啊，其实学生们听进去与否倒无所谓，主要是老先生自己听进去了，于是就按照自己讲的去画了。在美院创办民间美术系期间，有一次美院请来了几位陕北的老大娘给学生教剪纸，课堂上老大娘们生硬而胆怯地在剪纸，完全没有了在家乡自如愉悦的状态，中午在食堂吃饭，老大娘们怯生生的目光打量着周围，她们中有的是第一次走出自己的家乡，打量着这个她们从未触及的世界，估计心都是悬着的。没过几天，学校提前结束了老大娘们的教学工作，送她们回陕北，学生们也跟了过去。老大娘们一回到家乡，就像鱼儿见到了水，吃着香喷喷的南瓜饭，脚底下踏实了，心里也就踏实了，美美的，脸上都乐开了花，纸也剪得生龙活虎。之后，美院再也没请陕北的老大娘们来，都是学生们去陕北窑洞上课了。再后来，民间美术系就解散了。

贾平凹：这挺有意思的。任何艺术的产生都有它的环境。那些老太太在剪纸时，并不意识到那是艺术，对她们来说那是一种生活，逢年过节剪些花花贴在窗上、墙上、门上，好看。她们称之为"花花"，黄土高原上冬天是没花的，是以有颜色的纸替代鲜花。在剪的过程中又寄托了她们对美好生活的认识，即她们的审美。而一旦让她们离开了她们的生活环境，她们肯定不适应，如果长期待在城市，她们再剪不出好的花花，当然还能剪，但那只是技巧了，生命中那一种冲动的东西不会有了。移栽树一定要把树根的土保留住，如果把土抖得干干净净，树是移栽不活的。

午后　武艺　65cm×132cm　纸本水墨　2010

武艺:那么,您的书法、绘画是怎样弄起来的呢?这是我很好奇的,您能谈谈吗?

贾平凹:我是一九五二年生人,上小学时有大字课,就是用毛笔学写书法。"文化大革命"中,我只上完初中一年级,二年级上半年就辍学了。那时期"文化大革命"进入"大辩论大批判"阶段,我也参加了"红卫兵"组织,所有小学、初中、高中、大学的学生都是"红卫兵"。我口才不行,辩论轮不到我,我就用毛笔刷标

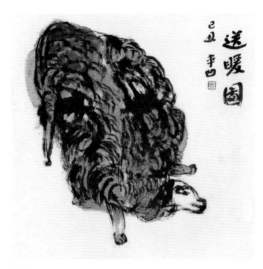

贾平凹

语，抄写大字报。后来回乡务农，属于回乡知青，当时我们合作社修水库，水库工地上，又让我爬高上低，腰间系上绳索到大石上、崖头上去用红漆刷标语。这就是我书法的前期基础。我在水库上办"工地战报"，采访、写稿、刻蜡版、油印，都是我干的，为了活跃版面，又开始写各种字体，搞一些插图，这又是我早期的绘画基础。再一点，我要说的是，我们那个村子，有好多写字写得好的农民，其中有一个本家爷爷，还有我的岳父，他们一九四九年前都在国民党政府里干过事，是老知识分子，毛笔字写得特别好。我小时候村里的春联、亡人的铭旌、分家的契约，都是他们写，我长大后，我也写。我的小学教室在一个祠堂里，祠堂的墙上全是壁画，那时天不亮就去了教室，觉得害怕，但上了几年学，也知道了那些松树是画成什么样的，人物是画成什么样的。大学时，我常画钢笔画，毕业后，有个画家对这些钢笔画特欣赏，帮我整理了一册，还专门让当时的大画家题了册名，这画册复印装订了几十册，社会上有人收藏了，还送给我一册。再后来，大学毕业分配到省出版局，又到西安市文联，接触到一个美术干部，常到他办公室看他写字画画，时间一长，我也学着写字画画，我请教他怎么画画，他教导了我四个字：干湿浓淡。

武艺：他说的"干湿浓淡"很有意思。

贾平凹：我知道了干湿浓淡，就开始在宣纸上胡涂抹。记得第一次把我涂抹的一些东西给西安美院陈云岗先生看，他那时办《西安美术》校刊，思想很先进，他看了我涂抹的东西，感兴趣，还让我拿去陕西画院让一些画家看，他还想在校刊上发表一下，后来没有发表成，听说刘文西主编没同意。开始写书法、绘画，尤其绘画并没得到别人认可，但我的兴趣因此被激发了。每个人身上都有字画的天性，就像山上都有矿，只是多与少的问题。那时我感觉我身上有绘画的"矿"，而且"矿"还很多，于是那时对绘画就特别热爱，老有冲动，老有想法，只是基本功差，表现不出来。真正学绘画就是从那时开始了。那时候是一九八六年左右。自己能不能画画，能不能画成，首先你有感觉，自己身上绘画的"矿"有多少，你会有感觉，再是你一旦有了感觉，你必然会惊喜、挚爱、疯狂。搞文学和其他艺术，最早是兴趣所致，和谈恋爱一样，你得爱上，然后想象力超强，不能自已。而写作或书法或绘画，从事到一定阶段，才开始有了别的想法，比如目标、责任、担当、野心。而往往到了这个阶段，文章是越写越难了，绘画是越画越难了，甚至是不会写了，不会画了。这到了你得学习，得补充能量，功夫又在写或画之外的阶段，有人突破了，他就是大作家、大画家，有人突破不了，就是一般的作家或画家。我从来不主张把小说按题材分，按行业分，什么工业小说、农业小说、林业小说、公安小说，等等，也不主张按体裁分，谁是专门写小说的，谁是专门

写散文的。凡是分得那么细琐的，都写不好。作家也不光是谈文学作品，读书得杂呀，政治的、经济的、宗教的、哲学的、艺术的、建筑的、医学的，什么都要读呀。绘画也应该是这样。

武艺：您的综合性的思维其实就是现代化、国际化的思维。二〇〇二年我在巴黎逗留，一天下午，朋友带我去一位雕塑家的工作室，一进门，有些诧异：工作室里除了雕塑，几乎与造型艺术有关的门类都有，丝网、铜版、石版、油画、丙烯、素描、水彩，甚至还有建筑设计，眼前的景观彻底打破了我几十年来的固有思维。因为我们的美术学院就是分科分系设置的，国画、油画、版画、雕塑、壁画，等等，而且国画里面分得更为细致，人物、山水、花鸟，人物里又分工笔人物和写意人物，山水里又分青绿山水和写意山水，花鸟里又分工笔花鸟和写意花鸟，几十年过去了，这种状况一直在延续，直接导致的结果就是学生的路越走越窄，在与现代社会的互动中显得单薄与被动，这种现象在国画和油画的教学中显得尤为突出。

贾平凹：我所了解的国内美术专业的教学大概是你说的这个现状。

武艺：其实背后是美术学院教师自身的局限性阻碍了开放性教学的格局。艺术教育是特别复杂的事情，它不像其他门类学科，尤其是理工类，它是有答案的，艺术类不是，是没有统一答案的，也没有统一的评判标准，那么在这样一个全球化的信息时代，教师凭借个人经验还能给学生带来什么？这是美术学院的每位教师应当坦然面对和严肃思考的问题。但现实的景观却是另外一副模样：学生呈现的作品与老师的几乎无异，跟老师画得一模一样，老师似乎也很满足，感觉是"桃李满天下"，很有成就感，好像与这样一个快速变革的时代毫无关系，这才是艺术教育最大的败笔。曾经在巴黎，我去听过巴黎美院一位教授的课，据说这位教授两个月来一次学校，我和朋友特意准备了摄像机。画室里，来自不同国家的学生挨个介绍自己的作业，大家基本都用法语讲，我也听不懂，看着他们五花八门的画，我好像也能听懂一些了。一开始，学生们都有些拘谨，教授一边听一边吸烟，时而神情专注，时而耸耸肩膀或做个鬼脸，引得大家笑出声来，画室气氛逐渐放松下来，整个过程能看得出他很认真地在听，一直未吭声。就这样，时间一分一秒地过去了。快到中午了，等到最后一位学生介绍完自己的作业后，教授缓缓地起身，揉了揉眼睛，掐灭了手里的烟头，很满意，很享受的样子，同大家说了声"再见"，全体学生起立鼓掌，教授也随着鼓掌，学生们送教授到一楼的大门口，与他拥抱告别。哈哈，感觉啥也没讲啊！这是我这么些年来忘不掉的一堂课，收获最大的一堂课。

新马坡组画　武艺　178cm×96cm　纸本水墨　2004

贾平凹：说到这，我想起一件事，北京大学是我们公认的最好的大学，我去北大讲了几次课，我的感受是北大之所以是北大，它区别于别的大学的是，校内到处都能看到一些牌子和横幅，写着谁谁谁来做什么报告，谁谁谁来做什么演讲，都是国外、国内的超一流学者、教授。北大的学生可以不好好上课，仅凭去听听这些大人物的演讲和报告，感受这种氛围，三五年里也都把自己学成精了。开阔眼界，改变思维，这对从事文学和艺术的人来讲太重要了，而不是具体学到了什么知识或技术技法，知识和技法是什么时候都可以通过学习获得的。你讲的那位教授的事，就是那教授作品很牛，影响力很大，学生见到他本人就是一种鼓舞，一种激励。

武艺：您的感觉太对了，因为我不了解，朋友介绍说，那位教授的作品在欧洲很有影响，当时说了名字，没记住。在西方，美术学院教授只有一种身份，就是教师的身份，而不是艺术家，所以美术学院教师的作品在社会上有影响力的不多，这位讲课的教授也是巴黎美院为数不多的有影响力的，而作品真正有影响的基本都在职业艺术家这块，这与我们国内的美术学院不太一样，我们美术学院的教师还兼有艺术家的身份，不过这几十年也逐步有所改变，就是中国的美术学院里有影响力的作品逐渐减少，有影响力的作品主要集中在职业艺术家那块，当然，职业艺术家也都是从美术学院毕业的，与欧美、日本的状况越来越相似了。就像文学界，大学中文系的教授恐怕写不出长篇小说来吧。

贾平凹：教学的问题我了解不多，不敢妄说。在我的认识里，学校是不负责培养作家和艺术家的，它的任务就是教授文学和艺术的基本的东西，教授从事写作和艺术的思维、能力。从学校毕业后，到了社会，有了对社会的阅历，有了自己生命的积淀，才开始创作，也可能会有出色的创作，但现在大学里有了这样的情况，即文科院系从社会上聘请了许多知名作家来当兼职教授，甚至直接调去当教授，这些人本身就是知名作家，他的新作就可以算学校的成果，培养的一些学生也能发表、出版作品，给人一种好的作家都在大学的印象，但大多数优秀的文学评论家都在大学，是不争的事实。

武艺：无论是在校的教师，还是被聘请来校的教师，能不能继续创作出有影响的作品，怎样才能产生有影响的作品，还都是在探索着。

贾平凹：这问题也不仅仅是在大学，是所有创作者普遍存在的问题。我举一个例子吧，第一次读《古文观止》，读到归有光、张岱的收入其中的两三篇文章，非常喜欢。我读到喜欢的一篇文章，总要寻此人的更多的文章来读，企图从中寻到一些规律，当然超天才的作家你很难把握他的规律，如苏东坡，但大多数作家多少还是能把握到的。我就把归有光、张岱的文章找来读了，但发现他们那么厚的文集中，写的散文，令人所推崇的抒情散文，也就是《古文观止》里收入的那几篇，其余都是谈天说地的文章或序跋、寿辞、墓志铭一类的。我们现在的散文评论要求散文要抒情，有的人就专写散文，专写抒情散文，几乎不停地写。而归有光、张岱就写了那几篇，他们学问那么大，天上地下的事无所不知，偶尔要写抒情文章了就写得那么好！如果年年月月天天写抒情散文，哪里有那么多的情要抒呢？现在我看到许多人很刻苦，每天都写或画，像上班做手工活一样，都写都画，那就常写常不新，常画常不新。作家、艺术家如果写油了、画油了，那是很可怕的。我在我书房挂了个条幅提醒自己：面对生活存机警之心，从事创作生饥饿之感。就是对时代、对社会永远保持一种敏感和新鲜感，这样你就与时代、社会不至于脱离、疏远。对创作一定要有激情，有所痛所痒所感方能下笔。

武艺：古人讲"画到生时是熟时""画到熟时是生时"，是对画的一个度的辩证把握的最佳状态，这里带有一些哲学的意味。绘画也是要有寂寞之感的，我的老师卢沉先生称之为"寂寞之道"，最终艺术创作还是一个理性的事，这样画面才经得起推敲，才能耐看，才能升华，才会更高级。而随意性、趣味性的表达当然也好，但并不是最高级的东西，在随意和趣味的背后一定要有更深厚的东西支撑，包括技术。技术是活的，不是死的东西，高级的技术也是有生命力的，要讲技术含量，要有难度。有些画第一眼望去很耀眼，很打动人，再看就不经看了，有些画第一眼看去一般，没觉着什么，越看越有意思，越能看得进去，就像人的模样一样。绘画还是要讲究，从"有法到无法"，再从"无法到有法"，最高级的技术是让人看不到技术，当然在现代艺术里面，也有"技术即艺术本身"的说法，这里面包含的因素很多。我喜欢用水墨画脑子想象的东西，画记忆的东西，用油画画眼睛看到的东西，这种材料和思维方面的转换其实也在调节自身创作的状态。我觉得用不同的方式画不同的内容是很有乐趣的，有陌生感，随时保持对生活及材料的新鲜感，对事物保持陌生好奇的心态，而不是习惯性地用经验去重复自己的套路。

贾平凹：我欣赏你说用水墨画脑子想象的东西、记忆的东西，用油画画眼睛看到的东西，水墨画和油画使用的材料，其思维和功能，都有不同，这认识给我启示。我看你这些年的绘画，画敦煌的，画布拉格的，画京都的，画明清先贤像，临摹《富春山居图》，画游击队的，每组画都有新鲜感，内容、体裁不同，画法也不同，涉及古今中外，这在画坛很少见。你平时喜欢在国内国外走走看看，这对提升视野、开阔眼界非常有好处，就像我前面提到的要有全球性的、立体的格局。

武艺：出去走走，就会产生一个关于距离感的问题，是针对自己熟悉的事务的距离，而不是针对新鲜事物的距离，就像我在巴黎看中国的传统绘画，好像一下就读懂了许多。所以多留出一些距离，反而会更明确一些东西。有时自己还要和自己产生距离，划清界限，有了距离，就有了空间，这样自由度就大了。

捷克出版的以武艺签名版画（全球限量 90 册）及油画为插图的《老子·道德经》 2015
该书采用贝尔塔·克莱布索娃（1971）的译本

贾平凹：我的绘画是业余涂抹的，不能和你这样的大画家谈更深入的问题。我以前看过许多西方的名画，这几十年也注意过中国一些年轻画家的现代派作品，我倒有些想法。中国的文学和绘画这几十年最大的特点是批判的东西特别多。这和我们身处的时代、社会有关，这样的时代、社会必然产生这样的作家和画家。但同时我又觉得作品中也不全是批判政治的东西，还应该有在这个时代、社会所呈现的种种人性的东西。我看过西方的一些画，我记不住画作名，也记不住画家名，那些画常是画着面包坊呀，咖啡馆呀，或者呆坐的男人和女人呀，那些画使我很感动，既反映了他们的那个时代、社会，又表达了他们的生存状况、精神状况，一切显得那样自然，这就让我觉得我们这几十年的文学、艺术作品中还是缺少了这点。

武艺：回归日常性，这个说起来容易，做起来并不容易，它实际上是画面背后的社会因素在起作用。我在德国或布拉格写生，画布、笔、油画颜料都是在当地购买。我也曾用毛笔、宣纸来画，但那种感觉不太对。好像我们的老祖宗创造这种材料的时候，是为我们这块土壤准备的，它跟天、地是有关系的，甚至规定好了范围，并不是什么都可以画的，中国人用水墨和宣纸画外国的风景总是感觉不好看。画欧洲的建筑、街道，它本身就很协调，好像你不用调整或改变什么，照着你眼前的景物画就是了，就很美！

贾平凹：我出国不多，就去了欧美一些地方，确实是这种感觉。不说国外，就说国内吧，有一年我去了祁连山下，汽车跑了一天没见个人影，但沿途的太阳、云朵，远处的山，路边的沙梁，沙梁上的花草，以及抖动的光线、色彩，让我想起还有这么好的地方，欧洲的那些油画呀，我们的油画之所以画不出人家的效果，怕是平时看不到这样的景观么。

武艺：在那儿就应该画油画，有时我在想，你就是抄这个咖啡馆的旧旧的颜色，抄咖啡馆上面天空蓝蓝的颜色就行，抄不准抄不像也就成了你的风格了。有时写生、临摹、模仿、抄对象等这些词并没有褒贬的意思，值得玩味，如临摹眼前的街道，此时，眼前的街道瞬间就有可能变成一张画了，所有的眼前事物都静止了，暂时凝固了，这时候你的脑子就要比眼睛还要厉害，其实是你的脑子在左右眼前的景物，这就有主观的东西了，和写生的概念又不完全一样。像欧美产的汽车在它那个环境里就很好看，很协调，汽车和街道、建筑、色彩、人的比例关系都很对，同样的车进到中国来就不太好看，主要是我们的街道太宽，天也不太蓝，建筑也不太好看，人长得也平一些。欧美的日常景观之所以好看、入画，这种美包含了众多的协调关系，好像这块土壤就应该是这个样子，您刚才说到了中国当代艺术的一个实质问题，也是这么些年呈现出的主要现象。回归艺术本体才会更长久。

贾平四：老话说："一方水土养一方人"，地方不同，人长得不同，动物草木也都不同，动物植物都是因环境而产生的，艺术也是这样。什么样的民族、国度、文化，就有什么样的艺术。讲回归艺术本体，肯定无法脱离意识形态，但向更先进的东西学习，调整我们的思维和意识，首先得知道什么是真正的优秀的艺术，寻找它们之所以产生的原因，然后在自然所处的国度、文化、意识形态下，尽力地以其艺术的基本规律去调整、改善、妥协、奋争、适应、突破。这里边很复杂，一时说不清。回归艺术本体，不靠意识形态，不靠批判性，其实更难的不是技术层面，而是需要整个社会发展得更平稳、更成熟，社会结构更合理，人的心智更成熟，也更自信，这样自然而然就会回归自然本身，不需要强加任何外力，这样别人看你也是一种平等的关系。

武艺：说来说去，还是工业文明积累的时间太短，西方呈现的外在事物背后有深度的现代文明积淀：宗教史、哲学史、建筑史、艺术史、设计史等因素的融合，才造就了我们看到的自然与人的和谐环境。而我们现阶段都是孤立的，缺乏一个整体性的思维和概念，就像一提传统，就是去模仿古人作品表面的东西。

贾平凹：现在的山水画，我们一弄就画成元明清山水画，永远还是那些山，还是元代的、明代的那些山，还是山上那些树，还是树下面的那些水，水边的那个桥，桥上的那个老汉。有些作品要么是把古画的局部放大成一幅画，要么也就是《芥子园画谱》上边的那些东西。

武艺：主要是画不到元明清山水画的水准，像假古董，看看现在山水画的现状，还不如好好临一临"四王"的东西。

贾平凹：古代的那些名画之所以好，是因为他画的是他看到的东西，表达的是他的时代、社会，是他的生活状态和精神状态，里边有他的情绪和感情。有的是庙堂里的人，他表达出来的是一种自尊、得意、雍容、奢华；有的远离庙堂，他表达出来的是一种激愤、反抗、挣脱；有的则是隐士、逸士，表达的是无奈、颓废、放达。看他们的画，要看他们的情绪。石涛说："山川与我（予）神遇而迹化"，这里边"我"（予）和"神"是特重要的。

武艺：您道出了现在国画界的顽疾，好多名家从来没认真地临古人的碑帖，也没好好地学古人的传统，拿着毛笔胡写胡画几十年就都成名家了，赶上了改革开放的年代，每天重复自己的样式，画得很概念，也很熟练，油滑，千篇一律，没有格调，没有思考，更谈不上情感的表达，加之市场的需求量大，买画的人也不懂画，倒来倒去。

贾平凹：前十多年中国书画市场的繁荣，对书画家是好事，也是坏事，这几年书画市场不好了，书画钱不好赚了，也逼着书画家思考一些问题，能静下心搞创作了。现在不光书画市场，别的市场也都不行了，比如古玩市场。但是无论市场怎样变化，好东西终究还是好东西，好东西价格依然坚挺，甚至还在上涨，而一般化的东西就一落千丈被市场淘汰下去了。在任何社会，任何作品一旦不注重内容，其思想萎缩，生气消失，只追求技法，这就预示着没落，而这时有人出来改变这一风气，那就是宗师和大家。

贾平凹

武艺：其实我时常有些保守，有时想想水墨、毛笔、宣纸这些东西不太适合表现现实，西画的材料有物质的属性，所以它可以将自然中最美的、最感人的那部分直接反映到画布上，色彩的薄厚、笔触的美感、精妙的布局，这些因素的完美结合具有现实的力量，当然作品的质量也有高低之分，这最终取决于艺术家的才华、智慧，以及在个性表达中是否具有公共性，是个挺复杂的事，当然这是在写实的范围。中国画材料的属性与美感始终是高于现实的，它表达的应该是从自然中升华的那部分，所以它才高级，所以说，笔墨、宣纸的精神属性是表现心灵感悟的。古人讲"外师造化，中得心源"。对于写意的理解，写意应是对自然内在精神的高度概括，模棱两可、胡涂乱抹、似是而非，这都不是写意，写到后来，画面苍白而空洞。再有就是"形"与"神"，应该先有"形"而后有"神"，才是对"形神兼备"更高级的理解。

贾平凹：我赞同吴冠中先生生前的一些观点，他那么一个大画家，为什么说"笔墨等于零"，他为什么特别推崇鲁迅？对他的一些观念不能断章取义，要看他观点的整体，要从他的作品里体会他的观点。他或许是看到了这个时代美术的萎靡，才用尖锐的语言说出他的观点。当然他的观点能否作用于中国水墨画的改造，还有待更多的探索，但他的观念可以使我们有一种认识的自觉。你说笔墨和宣纸的精神属性是表现心灵感悟的，这话是对的。笔墨、宣纸之所以在中国产生，这与中国的文化、哲学、宗教，中国人对外部世界的看法，对生命的看法是一致的。萝卜就是萝卜，白菜就是白菜，怎么去施肥、灌溉、除虫，只能使萝卜长得更大，白菜长得更大，但萝卜始终长不成白菜。我没有具体完整地研究过中国水墨画的历史，也没有具体完整地研究过油画的历史，只是粗略地看过一些中西的画作，倒觉得它们是逆向发展的。中国古画在早期仍是写实的，越往后似乎越写意起来，西方画好像早期是写意，后来越来越写实了。是不是这样我不敢肯定。从文学角度讲，现实主义是可以包容一切超现实主义的。换一句话说，现代主义都必须是在现实主义基础上完成的，你越有写实的功力，就越有写虚的能力。现在许多人都在玩写意，其实并不知"意"是什么，怎么才能得"意"。我就有这方面的遗憾，我的绘画基本功不行，许多想法无法表现出来。我对永乐宫那些人物造型，对陕西历史博物馆里的那些唐壁画都非常喜欢，但喜欢是喜欢，就是画不了。一盘子大龙虾摆着你吃不了呀，或者说你不会做呀。

黎明喊我起床 壬午之冬 平凹

贾平凹

东庆寺 武艺 18cm×8cm 纸本墨笔 2009

武艺：好多年前一位浙江金华的朋友给我带来一个整只的大火腿，就是在上海、杭州肉铺里卖的那种，我就把它挂在厨房的墙上，很惹眼，厨房也一下子有传统气息了，更像江南的厨房了。想吃了，用尽了各种办法就是片不下肉来，那肉就像石头一样硬，试了几次便没了耐心，送给朋友了。假设有一种可能，我们现在看山，看水，看云，看花草，看鸟类，看动物，我觉得跟几百年前的自然景观相比应该是变化不大，范宽的山应该还是主观的产物，并不是现在的山与宋代的山有多大的差别，我们感觉宋画是写实的，这是与后来的绘画相比，但其也有着主观化的描绘，强调反映自然、亲近自然的共性为第一位，并非强调作者的个性。二○一九年初在上海博物馆举办的"董其昌大展"，是关于董其昌上下传承关系的展览，这样就呈现了一个相对完整的文人画生成系统，其中有宋徽宗的一幅《禽竹图》，在展柜里，人们排着长队慢慢地在

左宗棠用过的毛笔　武艺　18cm×10cm　纸本墨笔　2005

读画，好像看这幅画的人比看董其昌的还多，画不大，就像刚完成的作品一样，画里面的内容都是鲜活的，而且贵气十足，是写实的，中国人的写实观念与西方人的写实观念还不太一样。有意思的是，在董其昌展厅的隔壁厅正展着"美国近现代绘画"，其中有爱德华·霍珀的三张油画和八张铜版画。霍珀是美国近代在全球最有影响力的绘画大师，就像您说的咖啡馆啊，酒吧啊，他的画都是这种司空见惯的题材：一座房子、一个剧场的舞台、一个旧的站台、一个老旧的街景、屋内的裸女，看他的画有一种"熟悉的陌生人"的感觉，平常这些景物你看到可能都忽略掉了，可能会觉得不入画，但经霍珀表现出来，你却觉得触动了灵魂。他晚年最后一张作品的内容是海边的一座空房子，房间里什么都没有，空空的，一眼望去有些孤寂，又有些抒情，随后能隐隐地体味到一丝禅意。

贾平凹: 对了，为什么从霍珀的画里你体会到了一丝禅意，为什么在我们的一些所谓的文人画、写意画，甚至禅画中反倒体会不到呢？画作是要让画作说话，让画作散发气味，而不是作者硬塞给画作什么，你画佛就一定会有佛意吗？你心中有佛，你即使画一个石头，画一个木头，那依然是有佛意的。什么是大画家，大画家的厉害就在这里。同样是学一加一等于二，有人成了会打算盘的人，有人成了科学家，把卫星送上天。现在的文学和艺术，得保障三点，一是它的现代性，二是它的传统性，三是它的民间性。没现代性是弄不成的，传统性才能定位你是哪来的，你的背景是什么。你的背景是大海，你才可能波涛汹涌；你的背景是溪流，你只能浅显纤弱。而民间性则是增加活力。

武艺: 在作家出版社出版的《山本》的后记里，您也提出现代性、传统性、民间性是这本书的核心宗旨，其实也是您一贯坚持的写作、绘画和书法的核心宗旨。

贾平凹: 什么叫艺术，我有一个观点，把实用变成无用的过程就叫艺术，我举一个例子，比如说书法，书法原来是为记载东西而产生的，但是一旦变成书法作品的时候就失去了实用性，现在看书法，基本上不看写的内容，为什么老抄写唐诗，大家一看就知道李白写的是什么，现在都不管那个了，而是看整个画面，它已经变成毫无意义的、纯视觉的东西了。

武艺：今天传统书法写不下去，也是因为没有内容了，传统的经典书法，首先内容就是经典，没有内容的书法也不能称为严格意义上的书法了。您讲的"把实用变成无用的过程就叫艺术"，这句话很值得玩味。就目前国内的现状来看，现代书法作品还不能称为艺术，因为这些作品模仿的痕迹太重，浮躁、粗俗、缺乏品格与品位，几十年来的实践并未建立起自己的视角，貌似现代，基本上一直生存在日本现代书家井上有一的阴影下，井上其实也是受西方现代抽象艺术的影响，但其对自身文化的认识充满了自信，这自信在其作品中呈现出来就是极强的生命力，它是有灵魂的。就像您的作品，笔墨、造型、色彩是与生命紧密融合在一起的，是不可分的，绘画对您来说是内心的需求，有强烈的表达欲望，此时，画面固有的那些元素似乎都不重要了，作品仍能打动人。

贾平凹：井上的作品对人有冲击感，很有生命力。当风气萎靡时，需要的就是生命力，蓬勃的生命力。汉代是强盛的，工匠们随便捏一个陶罐，虽粗糙，但十分大气。清代国力衰败，那景泰蓝瓶，那鼻烟壶做得多细，多有色彩，但尽显小气和烦琐。现在总是说作品要有哲理呀，精神呀，有诗性呀，这些东西不是外加的，而是作品的生命里自然勃发的。要让它的生命自然勃发，就要把作品要表达的人表达通透，要表达的物表达到位。这如一个人长得高高大大，健健康康，他肯定就有力气，就脑子灵光，你让他挑担也行，让他拉车也行，没有他干不了的，他若长得病恹恹，你还能指望他干什么呢？

武艺：井上的高峰难有人超越，它就像一个巨大的屏障，只要你玩这块儿，就无路可走，可后人还在这里冲锋陷阵。这种情况在日本也存在，现代书法基本上受井上的影响，但模仿的味道还是对的，而我们这里就是另一回事了，除了形式上的模仿，背后的无知与空洞一览无余。越是现代艺术、极简艺术，越需要艺术家本人的厚度、修养的深刻度，以及对东西方文化准确的判断力。少字书与物派的形成的共同背景是日本经济达到顶峰的时期，艺术家们思考的问题其实是在全球的背景下艺术的现代性问题，虽然少字书与物派一个是平面，一个是立体，但它们背后的理念却是出奇的相似，即理性与感性之间、感知与视觉之间、传统思想与现代哲学之间、空白与空寂之间的平衡关系。

贾平四: 这又是艺术与时代的关系。任何新东西的产生都是有原因的。橘生淮南则为橘，橘生淮北则为枳。学习别人的东西，得弄清这些东西背后的因素，然后才能知道哪些是可以学、能学到的，哪些是难以学到而需要我改造环境的。一个民族、一个国家强大了，就必然要讲究独立性，韩国为什么去汉字化，是它经济好了，国家强大了。井上的现象是在日本特殊的社会和文化形态下产生的，而我们正处在变革期，许多事情在变化中、完善中。

那达慕　武艺　70cm×138cm　纸本水墨　2008

武艺：我们现在还有许多的不确定性，许多东西还没有经过时间的考验，即使在艺术圈内，对艺术本体的思考还没有您悟得深刻。您刚才讲的现实主义和超现实主义的关系、实和虚的关系，我觉得非常重要。每年能考进美术学院的学生的绘画基本功——写实能力都不差的，为什么若干年后有的学生能画出来，有的学生就画不出来？它不应是字面理解这样简单，它有技术的成分，又要有境界、天分、格局、思想、修养的成分，还要有悟性，不是手头的事儿，不是简单的基本功问题。在虚实之间找平衡，虚实相生，我们是实的东西占的比重太大，如果生活中没有虚的东西来调节，人活得就会累，就会辛苦，其实宇宙万象就是虚实相生，人应该顺从自然规律，向往感悟"天人合一，无为而为"的境界。就像水墨画，我们就盯着画的内容部分，常常忽略了空白的作用与价值，空白的意义甚至有时会大于画面内容的意义，这又是常人所难以理解的。

贾平凹：文字与文字之间是要有呼吸的，画面的线条与线条、色块与色块之间也是要有呼吸的。作品的意义常常就在那些空白之处。最后无论什么样的作品，背后都站着作者，作者的思想、境界有多高，作品的水平就有多高。文人画尤其如此。但现在对文人画有许多误区，好像随便涂抹就是了。佛说一叶一世界，你真就只是在画面上画一片叶子，那是什么呀？！有人对空白只做简单的技术处理，有人寥寥几笔，而题写大量的文字来补充。这哪里是文人画呢？有人把我的画叫作文人画，如果这样理解文人画，这样画文人画，我是不接受的。

武艺：如果把您的画称文人画，那不是明清时期的文人画，也不是民国时期的文人画，就是这个时代的文人画。现在有些画家画的如"新文人画"那还不是文人画，那还是画家的画，文人画的前提首先是文人，大文人，大文豪。

贾平四：文人画更讲究精神面相。你是什么样的内心状态，你就有什么样的面相。文人画强调表现这个。再一点，它的想象，独特和新。艺术的生命力在于创新。我看过许多展览，有的人总是在重复，重复别人，重复自己，就像一些歌手，一首歌唱了一辈子，那有什么意义？说到这里，我也是反对戏曲上总夸奖什么人是某派传人，某派是需要传人，将某派的艺术传下去，但作为传人，亦步亦趋地模仿，即使模仿得再像，意义也是不大的，那些派的创始人是怎样成为大家，成为创始人的，后人为什么不根据自己的情况独创呢？风格的形成绝不是重复，风骨是最要紧的，当然，这里边存在着一个人的能量大小的问题。能量大的会不停地去折腾，去创新，能量小的只能保守，怕否定自己。有人十年磨一剑，有人十年还没有磨出来，有人十年磨的剑不堪一用，有人一年即可磨一剑，削金如泥。人不一样啊。

擎天而立

大年初二画西北天柱 庚寅 平凹

贾平凹

131

武艺：记得您在《秦腔》的后记里有一段话，印象很深："书稿整整写了一年九个月，这期间我基本上没有再干别的事，缺席了多少会议被领导批评，拒绝了多少应酬让朋友们恨骂，我只是写我的。每日清晨从住所带了一包擀成的面条或包好的素饺，赶到写作的书房，门窗依然是严闭的，大开着灯光，掐断电话，中午在煤气灶煮了面条和素饺，一直到天黑方出去吃饭喝茶会友。一日一日这么过着，寂寞是难熬的，休息的方法就写毛笔字和画画。"想想您这段时间画的画是可以放在小说当插图的，虽然画的内容肯定是与小说不相干的，但内在的精神表达肯定是高度一致的，从情感气息上是一个不可分的整体。全世界的小说好像还没有出现过这种形式，插图多是书中内容的图解，您要是走出这一步，其实挺震撼的，有了后现代的味道。

贾平凹：哈哈，这当然有意思，但得出版社先同意，还得考虑读者阅读的习惯。一个人的思维，或者说一个人的审美,建立起来后，做一切事都是一致的，包括他的行为，包括他的言语，包括他写的东西、画的东西，包括他收藏的东西，包括他选的女伴，每个人在世上忙忙碌碌，其实都是在寻找自己。比如说我收藏古玩，实际上我在收藏我，因为我爱好，我爱好这个东西，不符合我的审美爱好我肯定不要。找对象也是这样。所以说你在社会中，你接触的一切东西实际上都是围绕着你，写你自己，画你自己，你这种兴趣越大，寻找得越多，你个性的风格就都出来了。我的小说里面也有画的东西，我的字和画里面也有我小说的东西。各个艺术门类基本上是相通的，但是也有不可替代的，不可替代的是什么东西呢，其中一个就是各有各的语言、各有各的路数。比如说有一些场景，你再好的文学家，再好的文字也无法表达它，你只能用画面表达，但有一些东西你通过画面传达不出来，你需要文字，或者是音乐。各个门类能同时存在，有它的共通性，也有独特性。

武艺: 也就是各门类、各学科的唯一性。

贾平凹: 共通性是一样的, 是你对整个世界的看法, 你对人的许多看法, 这是固定的, 所以为什么说有人能量大, 有人能量小, 你对整个世界的观察, 你对生命的观察, 对你本身的观察, 观察多、观察透, 这能量就来了, 然后再反过来, 你再看周围的你的艺术需要的题材和内容的时候, 你就和别人不一样了。整个的修炼过程也是这样过来的。实际上是统一的, 我的画和小说是一样的, 某种程度上还觉得小说里面无法表达的一些东西, 或者一些材料, 我可以用到绘画里面来, 于绘画里面思考。你在巴黎、敦煌、日本、布拉格的游记, 其实也是一种文字与绘画的关系, 也是有你的独特体验的, 体验是每个人都有的, 尤其是到国外或陌生的地方, 但能通过文字和绘画表达出来, 而且表达得很贴切, 这是能看出你的才华的。

武艺：能够感受到您的文学与绘画是你中有我，我中有你的关系。我的游记文字一开始是比较被动的，记得二〇〇二年秋天在巴黎，一天傍晚，我坐在塞纳河边用铅笔在速写本上画河边休息的人们，不经意的一次抬头，惊呆了，这不就是印象派画中的色彩吗？甚至比印象派的色彩要梦幻得多，当时苦于手边没有颜料，又不想失去眼前的诱惑，情急之下，就用文字来写眼前的夕阳，确切地说，是在用文字来"临摹"巴黎天空的夕阳，夕阳在云层中时隐时现，色彩也随之变幻莫测，文字随着夕阳的变化而变化，一直追随着它，直到消失的那一瞬间。回到工作室，我照着这毫无逻辑的文字，画了一张夕阳，这种感觉似乎比用照片转换成画面更为准确，更确切地说，是意境上的准确，杂乱无序的文字还给了我一次更为主动、更为具体的对夕阳的描绘，这其间又有着无尽的想象。有时想象的真实比真实还要真实。

从此以后，图像记录与文字记录成为游记最为核心的部分。二〇〇九年在日本的旅行，近两个月的时间有八万左右的文字和四百多幅写生，文字也成为写生的一部分。

贾平凹:不看书，不思考，纯粹用技法是不行的。我看过一场拳击，一个拳手技术非常好，但对手块头太大了，力大无比，一交手就把那技术好的拳手打趴在地，晕了过去。

武艺:哈哈，即使说技法，也有高低之分，有雅与俗之分，修养好、悟性高的艺术家的技法是可以拔高作品的质量的。

贾平凹：技法是学校培养的，包括中学、大学，严格讲，学校只是教给你技法，按模子来教，教会以后你出去再发挥，你能成多大的事是你自己的事情。但是有一些人就永远把模式的东西和基本的东西变成终极的东西，他永远不学习、不思考，不思考大千世界，不思考他与这个社会的关系，一天就是"芥子园"那一套模仿，那能成大画家吗？

武艺：国内的美术学院还很难称为学院派，由于时代的更迭，不像西方的美术学院，中世纪、文艺复兴时期的绘画技法都被完整地保留下来，日本也是一样，有着特别完整的师承关系和体系。国内的教师有去欧洲的美术学院进修技法的，回来举办各种培训班，但是真的成了技法班了，之后与自己的作品如何衔接却成了问题。有时想想，中国人对技术的理解与西方还是不一样，西方古典绘画的技术有着严密的逻辑思维和严谨的制作程序，常常是一丝不苟，有着科学的态度，中国绘画的技术其实有着天然的成分，后人整理的"十八描""芥子园"都是前人实践的积累，虽然有程式化的归纳，但也不乏乐趣，有时程式化也是中国艺术里很有意思的一块,很有智慧的一块。当然,程式化也有高低之分。"芥子园""十八描"为初识中国画的人提供了一个明确的信息：中国人是在用线理解和表现这个世界的，线的生成与书法不可分，但又不能表面化,不能简单地理解为"书画同源"。中国画是平面的，是二维空间的，是散点透视的，是纯度最高的艺术。近百年的美术教育思路则是中西结合，将中国绘画的纯度降低了，我一直在想改良和创新这个事，就像京剧一样，几十年的革新都是徒劳的，到后来该怎么唱还是得怎么唱，这里面不是技术的问题，而是我们的认识和思维方式出现了偏差。

贾平凹

贾平凹：是的。技法不是纯技法的问题，这技法是怎样产生的，为什么是这样，而不是那样，学技法前先弄清了，就能学得更快，还能创新和丰富。我在二十世纪八十年代为了弄清中国传统的东西和西方现代的东西，寻找他们的同和异，曾把水墨画和油画比较，把戏曲和话剧比较，把中医和西医比较，把中国的建筑和西方的建筑比较，寻找它们各自的表现形式，比较到最后，发现关键是哲学不一样，观看外部自然世界和内部生命世界的角度不一样。正是同样都认识到了世界和生命的最高境界，而思维不一样，角度不一样，其方式方法也就各有特点。随着科学的发展、工业的革命，西方强大了，而我们百年来的社会动荡，使我们远远落后人家，整个民族变得不自信，开始向西方学习和靠近，在这期间不免对现代的理解就有些含糊，出现过这样或那样的问题。

武艺：二十世纪三十年代，我们的绘画先辈去西方留学，都肩负着极强的使命感，想把一种全新的东西带回来以改变和完善我们的传统，现在看来，那时我们的传统已经非常完善，我们有一整套理解世界、观察世界、表现世界的独特方式和方法，具体到有画人的肖像，也有画中国人的技法，但在那个时代，这些东西好像都变成虚无的了。我们的先辈在西方学会了新的观察与表现方法的同时，却忘记了自己平平的、从侧面看只有鼻部微微凸起的脸，以为自己也跟眼睛所看到的充满起伏与凹凸的脸是一样的，将一种全新的东西带回来，来弥补和改良我们自己的绘画。于是，新的中西结合的观念差不多控制了中国美术教育一个世纪，我们学会了在一张平整的脸上去挖掘出丰富的体面，并津津乐道于此，以至于这种能力成为衡量人的艺术才能的标准，而要掌握并熟练运用这种能力则要耗掉几年甚至十几年的时间。想想，这是件既悲哀又有趣的事。

贾平凹：这些都有时代特征，有特定的时代背景，有些也是命中注定，绕也绕不开，躲也躲不了，有时人还是要信命的，你赶上哪个时代，就做哪个时代的事，素描还是帮助作品解决了一些现实的问题，像郎世宁的画，也是中西结合的产物。

武艺：郎世宁的作品借鉴中国艺术和我们借鉴西方艺术还是不太一样，虽然都叫中西结合，郎世宁借鉴得很明确，融合得也很明确，显得自然，但郎世宁的技术层面的东西要多。

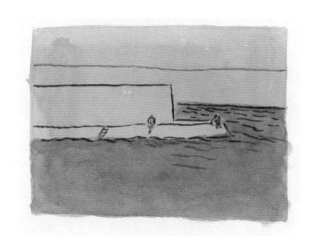

塞纳河　武艺　14cm×21cm　纸本水墨　2002

贾平凹：有了自己的艺术观，画什么和怎么画是一生都面临的问题，现代艺术中有一句"形式即内容"的话，我们在学习时得明白现代主义它就是强调个性，主张叛逆，反对正统，消解英雄，极端而尖锐，"形式即内容"便来自这里。那么，我们在借鉴学习时，这种认识是对的，确实有这样的现象，并不是以前我们认为的"内容决定形式"。但是，不是所有的形式都等于内容。无论什么样的旧理论、新理论，都要自己去琢磨，去参悟，举一反三，触类旁通，慢慢积累，这就是智慧。有了智慧，就不会盲目，就可以从容而不慌张。自行车的轮子只有两指宽，你绝不能在两指宽的路上骑，之所以能骑两指宽轮子的自行车，是有大路在那儿，你心是不恐慌的，至于精通技艺，那是起码的，也是必然的，而且是无休止的。这里面当然存在天赋和天赋高低的问题，其实任何人都是有目的而生的，如有了一个茶壶，肯定有杯子，有茶叶，有水，有烧水炉，有桌子，有凳子，一切都铺展开去。这其中有关系，有位置。为什么有的人有太多的烦恼和痛苦，就是因为在社会秩序里没找到自己的位置，没寻好自己的角色，又不会处理关系，哎，我这说到哪儿去了？

武艺:咱随便聊聊,信马由缰,说到哪是哪。有"命里注定"的说法,所以人还应该顺其自然,不仅生理上要顺其周而复始、万物生长的自然规律,心理上,主观意志上也要懂得与自然和谐相处,要懂得"妥协",与环境的妥协,与人的妥协,与自己的妥协,妥协可以给自己带来更大的自由空间,可以更从容地做事。在艺术上是允许"知难而退"的,因为艺术没有统一的标准,不同理念风格的作品之间没有可比性,不应钻牛角尖,留有余地,每一种方式都可以成功,唯一的标准应该是作品的品位或品格的高下,艺术品的创造不需要有科学的态度,但一定要对生命、对人性有态度,离善良、慈悲、宽厚近些,有这个前提,作品的内在力量就有了。

贾平凹:各人有各人的活法,各人有各人的路子。世事难料,人更难料,对任何人都不敢轻视。某一个人现在看并不怎么样,说不定他突然开窍了,窗户纸捅开了,就成了大家,这让我想起一个往事。二十世纪八十年代初,李世南先生在西安的时候,刚刚成名,我去采写过他,也是采写他的第一篇文章,他送我几张画,我哪里能料到后来的书画市场那么火呢?哪里能料到李世南将会是大家,画那么值钱?我那时借住在城北郊区的农民屋里,墙是土坯墙,就把他的画用糨糊贴在墙上,后来搬进城,那画揭不下来,一揭,全烂了。现在都恨自己。

武艺: 这种事在那个年代很普遍,二十世纪七十年代末到八十年代初,北京一家普通的宾馆邀请国内最牛的画家带家属住上两个月,画一张很大的画,都是统一的尺幅,大概多少记不清了,应该是六尺整纸以上,宾馆提供一辆小汽车供画家在此期间用,画完后,宾馆留下画作,然后带几盒特产送画家回去。先来的几位都是名声最大的画家,宾馆会给后来的画家看他们留下的画,看到大画家都画得这么认真,新来的画家也不敢怠慢,画得也非常认真,所以这批画的质量都很高。那时艺术品市场还没兴起,画家们的创作态度都很严肃,也很投入。画家觉得在宾馆住两个月,管吃管喝,还提供小汽车,画张画也值。宾馆觉得又没付出什么,房间有的是,吃喝又能花几个钱,双方都满意。现在想来,当初有这个想法的人真是个天才,真是先知先觉,机会都让他抓住了。后来,艺术品市场逐渐兴旺起来,越来越觉得此人让人佩服。再后来,管吃管喝管住让画家画画就不容易了,画家们一算,用卖画的钱可以住更好的酒店,吃更好的酒菜,坐更高级的小汽车,比用画换吃喝住行划算多了。

贾平凹: 这么说着,我倒有了感想。不知绘画上是不是这样,在文学上,虽然讲文学是记录时代、社会的,但它还有前瞻的东西在里面,正是有前瞻的东西,文学往往与当下的时代、社会产生摩擦。

武艺：其实在当代世界文学范围来讲，您可能是唯一一位把文学中的文字描写和形象转化成绘画图像的作家，文学理解的深度也同样体现在绘画上，二者融合得非常精妙，而且文学与绘画的水准达到高度一致。可能有些作家也偶尔画上几笔，属于玩票的那种，能与您同日而语的，现在全球应该没有，比如日本的作家、中国的作家，还有欧美的作家，没有人有这种状态。

贾平凹：你过奖，我不敢领。历史上泰戈尔就画画，泰戈尔的绘画我一直很欣赏，很崇拜，他的绘画拿咱们现在的话来讲，既有民族性，又有现代性。

武艺：泰戈尔是诗人，婆罗门哲学家、戏剧作家、视觉艺术家、作曲家、小说家，好像印度及孟加拉国国歌也是他谱写的。

贾平凹：是的，泰戈尔六十多岁才开始画画，之前没有受过绘画造型的基本功训练，他是凭着本能、深刻的洞察力、无穷无尽的想象力、综合的艺术养分来绘画的。

武艺: 大约三十年前，我上美院时，讲世界文学史的老师讲到泰戈尔时，并没有先讲他的《飞鸟集》《新月集》这些作品，而是放了泰戈尔绘画的幻灯片，同学们都被他的画惊呆了，趴在桌上睡觉的同学也都被惊讶声吵醒，看了一眼幻灯片，就像被针刺了一样，立马精神了起来。那时候，我们对美术圈外的人的绘画看得极少，这些幻灯片颠覆了我之前的观念，这些作品画得如此专业，还能打动人心，题材、风格、技巧很多样，感觉是好多人的作品，每张都不一样，它既是写实的，也是写意的，让人觉得画者的阅历很丰富，作品的内在很有力量，也很有表现欲望，与画家画的画不太一样，印象特别深刻。还有一个有意思的插曲，就是在课堂上，老师提到英国首相丘吉尔的绘画，只放了他的一张幻灯片，我第一眼以为是莫奈的画。老师介绍说，丘吉尔四十岁左右开始画画，曾有一位英国宫廷画师赞叹丘吉尔的绘画说，如果他不从政，他会成为伟大的画家。丘吉尔不仅是英国最重要的政治家，还是历史学家、演说家、画家、作家、记者。

贾平凹: 这种通才，也叫博学家，在西方应该是从达·芬奇开始的，这也是西方的传统。我们古人也是一样。比如王维、苏东坡，还有那些大书法家，都是官员。只是随着时代发展，西方的思路一直没有变，我们却变得越来越单一了。像达·芬奇是画家、天文学家、科学家、发明家、解剖学家、建筑学家、军事学家。真正的天才，大天才，好像是上天派下来指导人类的。

武艺：所以说前人把该发明的都发明出来了，该创造的都创造出来了，后人也就懒惰了，随之而来的就是人的机能的逐渐衰退，被高科技所取代。即使美术圈的人，所谓专业画家的水平也是参差不齐的，眼光、品位也是差距很大的。毕加索美术馆的留言簿上经常写着，诸如：这画我也能画，这不是儿童画吗，这是不会画画的人画的吧，等等。有些画家也不能理解您的作品，其实这都属于正常现象。

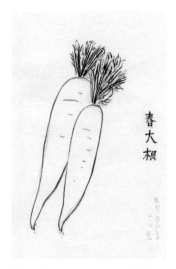

春大根　武艺　21cm×14cm　纸本墨笔　2009

贾平凹：我不敢说我的画怎么样，但也有这种说法，说我不会画画，没有规矩，是生的、原生态的。后来我想，作家的文章和小学生的作文有一个区别，文章里成语少，作文里的成语多，成语是什么？是把万事万物概括成一个词。比如，古人看到了春天花开了，有那么多紫颜色，有那么多红颜色，就有了个"万紫千红"。一旦成了成语，万事万物的生动性就没有了。而作家的本事就是还原成语。当你看到一罐牛肉罐头，你一定要还原到一头牛。绘画的发展过程中也是有了绘画成语的，这种绘画渐渐成了老套子，成了束缚，气弱了，也就熟了、巧了、甜了。我觉得不妨寻找那种原生态，那种生的状态，拙的状态。在文学创作上，我曾说过这样的话，也是我向往和追求的，就是：啥时候我的一部小说出来，不写小说的人看了认为这并没有什么呀，都是日常事，我也能写的，他产生了写小说的冲动，而写小说的人看了却觉得自己不会写小说了。这个世界其实很多道，很多理，中外的古人说完了，后人只是不停地解释而已，不停地变化、不停地解释，就是做这些事情。

武艺：所以毕加索说没有创造，只有发现。

贾平凹：这句话说得在理，他也是这么做的。

武艺：专业画家的作品大部分都是在重复，感受的重复，技术的重复，内容的重复。重复本身有时也是有意义的，因为要想画得和上一张完全一样是极其困难的事，还不如画一张新的来得容易。您的绘画虽然还是干湿浓淡，一支毛笔，一张宣纸，但是每一张的主题都很明确，而且距离拉得很大，这是大部分画家所不具备的。您的一本画集，一百张画是一百个主题，而且还用一百种不同的感受方式来表达，这就很厉害。我跟学生讲课也是这样，我说你们可以用油画，用雕塑，用浮雕，用线描，用版画，用摄影，不要有画种、材料的限制，要有表现欲，要有综合性的思考方式，但不妨碍在某一领域相对深入地探讨。您是讲究作品本身的独立性的，讲究每张画的主题的不可替代性。画家出版的画集每张作品也是不尽相同的，但更多的是绘画本身元素的差异，很难有您的这种思维模式，这是思维与实践的积累不同形成的，您和泰戈尔的绘画都有这种特性。

贾平凹：实际上每一个艺术家、每一个画家，如果能创造一两个形象就很不简单，就很了不起了。比如说刘文西，人家创造了一个陕北老汉、一个陕北小姑娘，就那几个形象，在历史上就立住了。

武艺：上次在中国美术馆的馆藏展上，看到刘文西先生的《祖孙四代》，特别震撼，这是他二十几岁的作品，距今已有近六十年的时间了，不同的时代，不同的文化背景，至今仍让人流连忘返，作品描绘的是那个时代，但又超越了那个时代，这就是经典。

贾平凹：有的画家就创造了一个形象，有的画家就创造了一种画法，这都了不得了。但是作为一个更大的人物，宗师级的人物，你得不停地有几个符号出来。如果人物画家总是组合几个人物，这人物并不是你创造的，山水画家总是组合一些山、一些树，里边没有你的符号，那肯定只会成为一般性画家。

武艺：就像国内的画家在借鉴、模仿德国艺术家里希特的作品时，只是模仿他的一种样式，哪曾想里希特的作品有那么多的图式，想想画家与艺术家还是两个概念。毕加索十五岁画的油画就很成熟了，他那种写实功力是中国人望尘莫及的，这没办法，油画是人家的传统，骨子里一出手就是那个样子。我们羡慕毕加索，估计他本人当时一看周围的画，想想这种水平的人太多了，这么画下去也没戏，就想办法怎么"画出来"，不能像原先那样画，有了这种思想做指导，随后的行动也就跟上了。

贾平凹：才华大了，他才不停地变，他才不愿意干重复的，他觉得没意思，再一个，你再能挣钱，再有地位，他都不愿意。他为什么一个时期就一个样，他不停地感应那个时代，感应那个社会，他感应的方式很多，其中就有那么多女性形象。文学艺术创作里边都有作者的情结的。毕加索画每一幅画后边肯定有故事。就拿李商隐来说，他那么多爱情诗，那么好的句子，肯定是有对象的，是给具体人写的，没有具体人，是写不出那种感觉的。但具体是谁，我们不知道。

武艺：有可能是他没有追求到的女人或想象中的女人，这时才能产生爱情，这是用诗歌或者说艺术来替代欲望，替代现实的功能与意义。

贾平凹：也或许。但他那些句子说出了所有人的感觉，那些句子才是经典。大艺术家，大天才，就是他虽说他的事，却又正击中了一个时代，一个时代的人群，如站在山头往峡谷扔一块石头，满峡谷都余音回荡。

武艺：在男人与女人的情感问题上，人类的共性似乎大于个性。

贾平凹：我在讲座上讲过两个例子，比如说一家人去旅游，到十点钟你说肚子饿了，停下到旁边吃饭去。司机不会给你停车，所有人都不会赞同你的，因为按大家的生活习惯，十二点肚子才饿，这个时间大家都不饿，只是你饿了，你可能昨天没吃饭，你可能早上起来拉肚子，肚子空了你饿了，但是你饿了是你个人现象，大家不饿是整体现象，是大多数人的意识。如果到十二点你说饿了，咱停车去吃饭吧，大家都会同意，司机也会停车。这就是说，你要写出或画出人的饿，那饿不是你个人的饿，而是集体的，至少是大多数人的饿。

武艺：您再次强调公共性的问题，我很受触动。

贾平凹：再一个例子是，你在你家门口种了一盆花，花开得非常好，路过的人经过你家门前，都看见了那花的艳丽，都闻到了那花的香气。这花是你的，也是大家的。写文章、画画，也是这样。

武艺：很深刻，搞艺术的人大都将自我感受看得很重，有些感受能引起共鸣，有些引不起共鸣，这个度挺难把握。艺术电影，拍个人感受没有问题，从艺术家个人角度来讲，已经非常严肃，已经刻画得很深刻了，但受众为什么没响应，为什么没有票房？可能就是个人化多了些，所有的严肃与深入都是个人的，喜怒哀乐都是小众的。当然，单从电影的质量看也很牛，国际上又拿过奖，可就是引不起更多人的共鸣，这就是艺术电影和商业电影的区别。我觉得商业电影更难拍，有时还真不全是跟钱有关，还真的跟格局有关，同是探讨人性，有时人性也有窄的一面和宽的一面，也有消极的一面和积极的一面。我们常说，用艺术家的眼光看生活，其实有时就用普通人的眼光看生活也很不错。

贾平凹：这还不仅是度的问题，也不仅是个性太强的问题。题材的选择取决于作者对世界的认识和把握。往往一个作者水平高了，不是他去寻找题材，而是题材去寻找他。

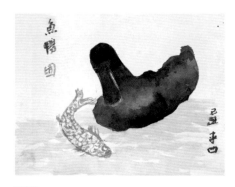

贾平凹

武艺: 您讲得有道理。有一次，一位画家受邀设计邮票，内容是反映改革开放的成果的。画家完成后，委托方认为有些地方还需要修改，画家当时有些抵触，他个人认为已经很好了。于是委托方找来了工人、农民、解放军战士、商人、教师、科技工作者等各行各业的人，大家畅所欲言，来给邮票提意见和建议。然后画家不太情愿地选取了其中的一些建议，重新设计了邮票，出乎画家的预料，社会反响很好。这件事对画家本人触动最大，他开始调整他个人的创作思路。您的作品早已进入中小学的课本中，这种大的格局思维正在潜移默化地影响着在成长的这批孩子。我小孩今年考取美院附中，这几年都是在做素描、色彩的基本功训练，他特别喜欢您的《鱼鸭图》，他说他也说不清楚，就是从心里喜欢这张画。

贾平凹: 是吗？你那孩子很乖的样子，不太爱讲话。

武艺: 他平时话也多，见您还是有些紧张。

贾平凹：你前面提到几十年前，中央美院请了陕北的老大娘教剪纸，我忽然想说个不太恰当的比喻，原来在农村的时候，人身上都会有虱子，那时没多少衣服换，又没条件洗澡，再加上干体力活汗出得多，怎么能不生虱子呢？现在城里没虱子，农村也没虱子了。环境一变，其他的也就跟着变了。

武艺：您说到本质上去了。

贾平凹：我觉得对学校来讲，一方面给孩子教基本的技法，另一方面是教孩子开拓思维。培养想象力、观察能力、表达能力是主要的，别的暂且不教都行，因为具备了这些，等到了社会上，经历、见识多了，人生体会多了，那你就尽情地去画吧。学校只给你教一加一等于二，这是最基本的东西，至于你最后学出来是成了一名财务会计，还是能造飞机上天，就看你的啦。老话说：师傅领进门，修行靠自己。养孩子也是这样，十八岁前我管你吃的穿的，十八岁后，就看你自己的发展了。

五区的中世纪建筑　武艺
21cm×14cm　素描　2002

巴黎工艺博物馆旁的建筑　武艺
21cm×14cm　素描　2002

武艺: 嘿嘿，西方是这样，我们是一直要管到成家，要是有精力，就一直管下去。

贾平凹:我常举一个例子，地里常长出一些苗芽子，都是两个小瓣，一样的颜色，等长出一尺高的时候，菜苗就是菜苗，庄稼苗就是庄稼苗，树苗就是树苗。这是由基因决定的。但无论你是什么苗，你都要努力去长，长到极限，这就是生命圆满，你如果是一棵麦苗，麦苗长到与人齐腰高才结穗，穗很饱满，而你长到一尺高就不长了，你就是结穗，能结多大的穗呢?

武艺:我在《逗留》一书里写了一句话:贾平凹先生的新作《古炉》已完成，读了此书的后记，觉得天才与努力有时有关，有时又无关。其实老子的《道德经》也涉及了这一层面。前几年，我曾多次到访布拉格，欧洲的汉语研究中心设在那里。捷克的几代汉学家不遗余力地翻译老子的《道德经》，他们认为《圣经》与《道德经》是他们的指路明灯。几十年来，一直由欧洲的艺术家来绘制《道德经》插图。后来他们邀请我来绘制最近出版的两本捷克文《道德经》插图，并认为由中国艺术家画插图是最贴切的，最合适的。他们对《道德经》理解的要义是: 谷神不死，是谓玄牝。玄牝之门，是谓天地根。绵绵若存，用之不勤。京都大学的岩城见一先生也认为这是《道德经》的核心。

贾平凹：这确实是《道德经》的核心。我最近老想着一个人给我讲的故事，是一个道士，专门研究道里面的术。说在宋代的时候，汴京城里有三分之一是非人类，为什么是非人类，就是一般人死亡以后都是经过六道轮回就走了，但也有些人死了以后是不愿意离开这个阳间的，也有一些是没有办法离开这个阳间的。然后这些亡灵就依附在人身上，如果说"附体"到老郑，老郑身体好，他可以和你共生，他不出马的时候，你的行为举止就是平时老郑的日常生活，但是他要出马，就是他的思维。"出马"这个词就是这样来的。"出马"就是出神了，就是有了灵通了，他可以模仿着别人的样子，别人的声音，说一些谁都不知道的隐秘事情。还有一种"附体"是完全控制你，比如说你身体不好，他完全把你控制了，你所有所为都是他的所有所为。这样就发现现实生活中经常有一些人生了一场病，或者出了什么事以后，突然会预测，会透视，行为怪异，性格大变，这些人就是被"附体"了。传说宋朝当时有大量这样的人。现在这种现象依然有。我知道一个熟人的孩子，小时候乖得很，很优秀，但心脏有问题，做了一次大手术后，一切都变了，变得不可理喻，从此和家里人交恶，流浪社会。

武艺：这现象估计当事人也解释不了。

贾平凹: 他没办法解释，我估计就是"附体"了。这无法解释。民间常说，谁家的孩子是来报恩的，谁家孩子是来讨债的。还有一种现象，总觉得一些人物是在轮回的。比如说历史上有一个大画家，过上多少年、多少代以后，社会上又出现一个画家，其风格成就大致都差不多。

武艺: 历史上也有这样的事件。

贾平凹: 民间说鬼，说神，什么山妖、水魅、树精、石怪的，是不是任何东西都可能"附体"？我常常惊讶一些小孩儿，戏唱得特别好，或者歌唱得特别好，或者画画得特别好，在他那年龄段，不可能这样呀，不可思议！

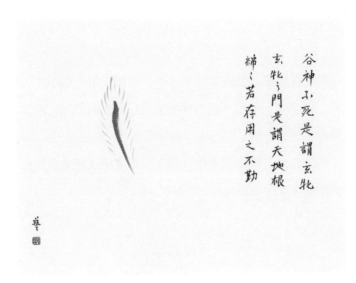

道德经　武艺　35cm×46cm　纸本水墨　2018

武艺：我们能看到，摸得着，就在眼前，但就是很多东西解释不了，觉得特别有意思，很神奇，也很科幻，一直随着人类延续下去，没有答案，很多东西没有答案。像手机就很神奇，现在一部手机把生活的问题全都解决了。

贾平凹：有时我也想，原来没有天气预报时，我们把诸葛亮当神，现在有天气预报了，才觉得一切很简单。你说到手机，手机的功能如果在以前，那就是神的存在，所以说好多东西，是科学解释不清的，科学的东西一直都在，只是待我们不断去发现。这个时代什么是神，我理解科技是最大的神，是最大的信仰。它改变着人，改变着这个世界。

武艺：现在的世界之争就是科技之争。科技是最大的信仰。我从小跟我父亲学画，他受苏联的现实主义绘画影响最深，崇尚写实具象绘画，但是看到了您的画，他特别喜欢，跟他的完全不一样，完全是两个路数，但他能理解，他专门跟我讲过喜欢您的画，他就觉得您的作品意境和构思太巧妙了。

贾平凹:哦,这是给我鼓劲啊!我在大学时学《文学概论》,说实话,那里边很多东西束缚了我的创作,什么情节、人物、语言的几大要素呀,什么结构组成呀,什么典型环境呀。实际上你写开小说了,怎么写都是小说,没有规矩。绘画,我估计也是这样,你只要掌握基本东西,你愿意怎么创作,就怎么创作。行当里是要尊重老规矩的,但不能死守老规矩,否则怎么创新?有些东西实际上是传不下来的,比如有一个游戏,几十人往下传一句话,传着传着就变样了,传到最后,完全是风马牛不相及了。野生的东西往往是最有生命力的,但一旦出现,是难被理解和接受的。我小时在农村,麦地里经常有燕麦,燕麦长得又粗又高,因为是麦子地,农民就把燕麦拔了。但燕麦也是好东西呀,现在有了专种燕麦的,燕麦粉倒比麦粉值钱得多。

武艺: 现在比如说学院里面成立书法系、篆刻系,其实民间里面写书法、搞篆刻的人,比这个有意思得多,一旦进入教的程序,就再也培养不出人来了。

贾平凹：大学要清醒地知道自己干什么，而不是说我来排斥更多东西。反而应该吸纳更多东西，有意识地吸纳很多东西，然后做大师前期的工作，做大师基本的东西。不是说我不培养大师，我做最基本的东西。老母鸡孵蛋，孵出来，破了壳就对了，这是我认为的大学的职责。对于艺术大学，我甚至还有一个想法，这些个场所是必须要有的吗？种子放在哪儿都长，就害怕你不是一颗种子，种子放在平原上也长，放在山区里也长，哪都长。

武艺：您谈到了教育与成长的最根本问题。《西湖人物志》的雕版师卢平先生就是从小在桃花坞给师傅当学徒，有着很扎实的技艺，又有着严谨自律的职业素养，在中国的美术学院里还没有这样的教师。

贾平凹：谈到雕版木刻，你的《西湖人物志》，如果不注明是你画的，我还以为是古代什么时候的作品，我估计很多人都会这么认为的。现在人画古人，古人没有照片，长什么样不知道，有些画家或许少了对所画人物的研究，不论老子、华佗、曹雪芹、陆羽，大体都一个形象。好的画家当然也是在研究了存留的一些资料后，靠自己的心性来画，实际上是画自己。《西湖人物志》好，好在那些造型上、线条上、你的心境的投射上，又有古意古气，让人感动和回味。

武艺：您道出了中国艺术特有的思维和创作方法，也是古人的高明之处。

贾平凹：我看过你的油画，敦煌的、饭店的、军营的，看过你在欧洲的那些生活和绘画，或者我看了画里墙上的一个镜子，或者田野里过几个火车，或者戏台上一个人在那演戏，人物很小，看某一张画还不太琢磨得出你的想法，但是出上一本书，意思就大了。

夜　武艺　138cm×68cm　纸本水墨　2006

武艺：我很少画一张大画，都是画一组画来呈现一个主题，其实也是在画一张画。

贾平凹：你把每一个主题的画出一本书，这与其他画家就又不一样了，在这个时期你是有这种思考，把局部、微观的世界给弄出来，或者是你对世界一种新的观察，或者在积累一种新的意识，训练一种新的技法，这也是一个修炼过程。弄油画，弄水墨，弄木刻，弄陶瓷，那多了，翻手为云，覆手为雨，风生水起，弄什么想什么，想什么弄什么，这样积累多了，这个过程也是智慧积累的过程，也是不停地改进，或者不停地把你的树往大里施肥、浇水的过程。我觉得特别好，中央美院有你这样的老师是学生们的福气。如果心老放在市场上，永远复制自己熟练的那些东西，甚至追求什么动物王呀，什么植物王呀的，那就只能平庸了。当然画坛也需要这种人，一个房子总有砌墙的，也有砖里面的柱子，柱子上有梁，但是梁上也有瓦，各在其位，这也无可厚非，如果全中国都是武艺，那也害怕得很，那就不叫得有绿叶子才能衬出花红了。

平凹

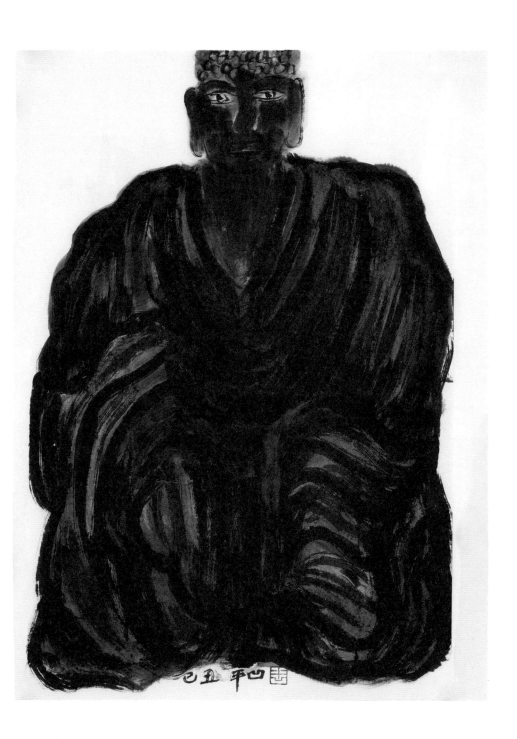

173

我有使命不敢怠

今夜大雪将空书屋面對古燈之大也

乙丑吞

大象无形

辛卯　庚寅

175

天聋地哑图 乙酉三月 平凹

西望 平凹

佛为魔生魔为
佛存不足以奇

丁亥平口思

门前有桃

癸巳平山

山

180

181

深呼吸圖

186

鐘聲一起鎮過潮聲

採蓮歸

己丑平四

駄佛

唐僧取
經之過程
其實是
伏魔之
狂愿。取
狂心誠，伏
魔以力。

丁亥秋
上書房以澂其志。

193

服装与花

羊群走過紐約

196

乐山佛 庚寅

平山

如来

己丑年四月敬写

晉山坪長徒白日貞可窺為

標湖私柏狐芳探佛納

己丑之冬拙於佛及錄佛速

來□於上書身時時

199

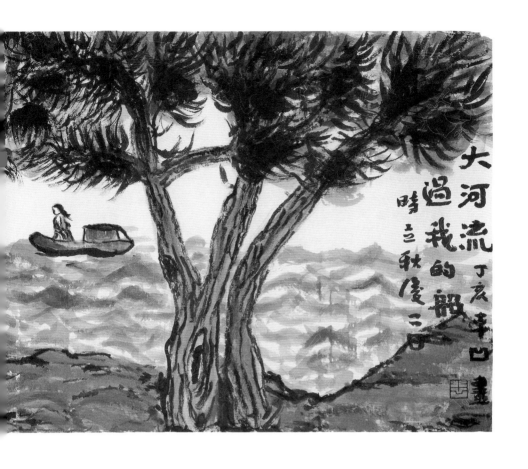

大河流過我的般

丁亥辛巳畫

時三秋慶二日

201

202

己丑冬
流浪狗

青山横北郭　白水繞東城
此地一為別　孤蓬萬里征
浮雲遊子意　落日故人情
揮手自茲去　蕭蕭班馬鳴

李白送友人詩　壬午春月

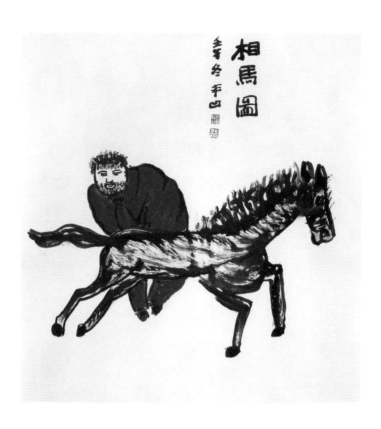

相馬圖

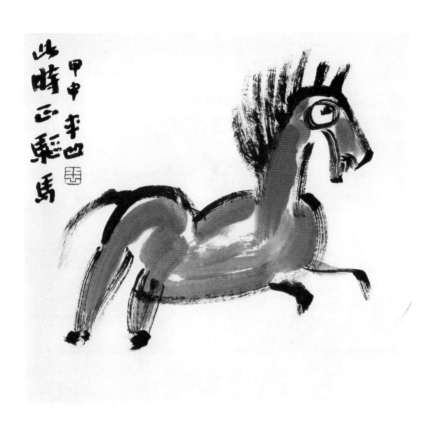

此時正乘馬 甲申 半叟

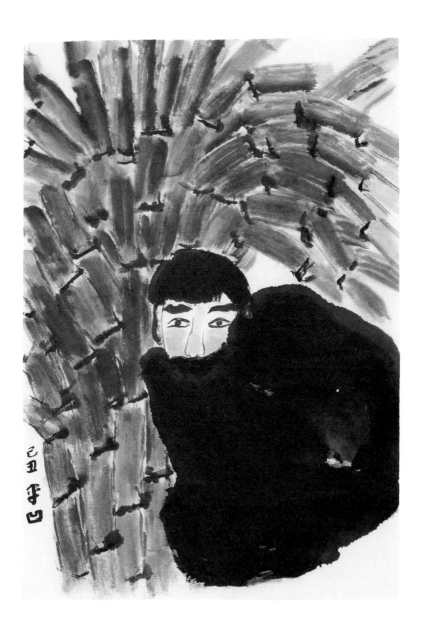

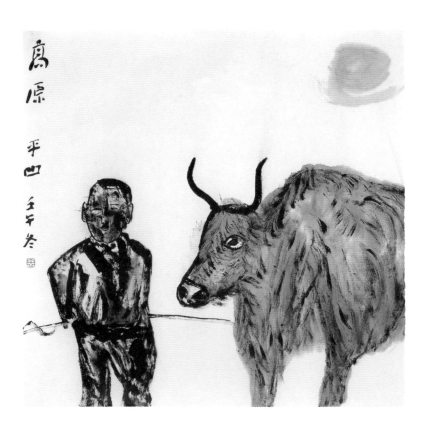

高原

平山

壬午冬

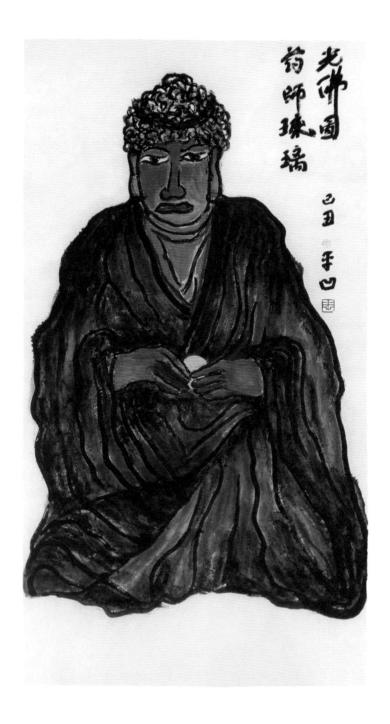

光佛圖
藥師琉璃

己丑 平山

212

213

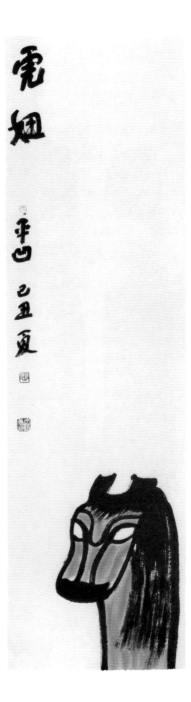

书不
读完不下山
春庵 画

遂展筆紙也

望而長嘯遠

之高然

居之而樓為城

荒～一尼六

之後天底白

并之趣時大雪

戌十平山畫

胸中有波瀾

眼前無一物

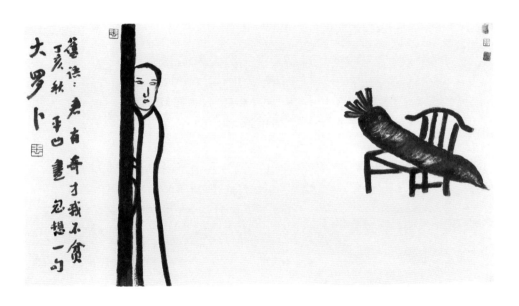

大
罗
卜

旧谚：君有君
才我不贫

丁亥
秋
平凹
画
忽想
一句

贾平凹

一九五二年出生于陕西丹凤县棣花镇，
一九七四年开始发表作品，
一九七五年毕业于西北大学中文系。

现为全国人大代表、中国作家协会副主席、陕西省作家协会主席、《延河》《美文》杂志主编。

著作有《贾平凹文集》二十四卷，代表作有《废都》《秦腔》《古炉》《高兴》《带灯》《老生》《极花》《山本》《暂坐》等长篇小说十八部。有中短篇小说《黑氏》《美穴地》《五魁》及散文《丑石》《商州三录》《天气》等。亦有《海风山骨——贾平凹书画作品选》《贾平凹书画集》等多部书画集行世。

作品曾获得国家级文学奖五次，即茅盾文学奖、鲁迅文学奖、全国优秀短篇小说奖、全国优秀中篇小说奖、全国优秀散文（集）奖。另获施耐庵文学奖、华语文学传媒大奖、冰心散文奖、朱自清散文奖、老舍文学奖等当代文学奖五十余次。并获美国"美孚飞马文学奖"、法国"费米娜文学奖"、中国香港"红楼梦·世界华文长篇小说奖"、法兰西文学艺术骑士勋章。

作品被翻译为英、法、德、瑞典、俄、日、韩、越文等五十余种文字出版，被改编为电影、电视剧、话剧等。